KB007205

테이트
유화 수업

셀윈 리미 지음
조유미 옮김

Pensel

목차

04 재료와 보조제
06 서포트와 그라운드
08 팔레트와 팔레트 관리
09 붓

화법과 형태 구성

14 **폴 세잔** *Paul Cézanne*: 방향이 드러난 붓터치와 어두운 기본색으로 형태 만들기
18 **앙드레 드랭** *André Derain*: 자연의 질감과 녹음 표현하기
22 **존 싱어 사전트** *John Singer Sargent*: 알라 프리마 기법으로 그리기
26 **월터 시커트** *Walter Sickert*: 섞이지 않은 붓터치로 형태와 극적인 효과 만들기
30 **루시안 프로이트** *Lucian Freud*: 임파스토 기법으로 피부 톤 표현하기
34 **존 에버렛 밀레이** *John Everett Millais*: 유화 미디엄을 사용해 매끄럽고 현실적인 입체감 표현하기

색과 혼합

40 **데이비드 콕스** *David Cox*: 다채로운 회색 만들기
44 **조르주 쇠라** *Georges Seurat*: 시각적 혼합
48 **스탠리 스펜서** *Stanley Spencer*: 중심색으로 그림에 통일감 형성하기
52 **J.M.W. 터너** *J.M.W. Turner*: 새벽이나 황혼의 분위기 만들기
56 **제임스 애벗 맥닐 휘슬러** *James Abbott McNeill Whistler*: 물감을 희석하고 색 혼합하기
60 **아르망 기요맹** *Armand Guillaumin*: 보색과 색 이론

주제와 접근법

66 **존 컨스터블** *John Constable*: 야외에서 유화 물감으로 스케치하기
70 **마크 거틀러** *Mark Gertler*: 한정된 팔레트 색상으로 형태와 구조 강조하기
74 **치체스터의 조지 스미스** *George Smith of Chichester*: 대기원근법으로 깊이감 형성하기
78 **유언 어글로우** *Euan Uglow*: 대상을 정밀하게 나눠 형태 구성하기
82 **프랜시스 베이컨** *Francis Bacon*: 기존 이미지를 새롭게 변형하기
86 **로이 리히텐슈타인** *Roy Lichtenstein*: 대량 생산된 이미지를 복제해 시선을 사로잡는 그림 만들기

구성과 배열

92 **메레디스 프램튼** *Meredith Frampton*: 장면을 배열하여 균형 잡힌 조화로운 구성 만들기
96 **윌리엄 체이스** *William Chase*: 3분의 1의 법칙
100 **리사 말로이** *Lisa Milroy*: 패턴이 되는 반복적인 일련의 이미지 만들기
104 **로베르 들로네** *Robert Delaunay*: 크로핑으로 시각적 효과 바꾸기
108 **에드워드 번-존스** *Edward Burne-Jones*: 리듬감 있는 구성 만들기

패턴, 표면과 추상

114 **헨리 비숍** *Henry Bishop*: 색과 질감의 배열 만들기
118 **라울 뒤피** *Raoul Dufy*: 반복적인 표식과 강렬한 색채로 장식적 풍경 만들기
122 **스펜서 고어** *Spencer Gore*: 양식화된 형태와 기하학적 패턴을 활용해 그림 그리기
126 **찰스 기너** *Charles Ginner*: 뚜렷한 형태와 색상 패턴으로 장면을 쪼개기
130 **피에트 몬드리안** *Piet Mondrian*: 준비 그림을 그려 추상화 계획하기
134 **게르하르트 리히터** *Gerhard Richter*: 다양한 방식으로 색을 칠해 추상화 만들기
138 **클로드 모네** *Claude Monet*: 단순한 팔레트 색상으로 희미하게 빛나는 표면 만들기

142 용어 사전
143 이미지 크레딧 & 감사의 말

재료와 보조제

유화 물감 간단히 말해 유화 물감은 안료와 오일, 이 두 가지로 이루어져 있다. 안료(색)는 가루고, 이 안료가 오일(바인더)에 완전히 용해되지 않은 채로 섞여 있다.

안료 역사적으로 안료는 자연에서 만들어졌다. 유기물과 광물을 가루로 곱게 빻아 서로 조합해 만들었다. 요즘에는 안료가 거의 합성물로 만들어지면서 가격이 낮아지고 생산하기 쉬워졌고, 색상과 색조가 좀 더 일관되게 나타난다. 가장 좋은 안료는 색이 진하고 오래 지속하기 때문에 시간이 지나도 색이 바래지 않는다. 오늘날에도 일부 안료는 다른 안료보다 더 비싸고, 이로 인해 유화 물감은 1에서 4까지의 일련번호로 분류된다. 1 계열의 안료는 만들기 가장 쉬워(보통 어스색) 제일 저렴하고, 4 계열의 안료(보통 밝은 계열의 색상)는 제조 난이도가 높아 가장 비싸다. 일부 유화 물감은 안료에 활석 가루나 점토와 같은 충전제를 섞어 부피를 팽창시키고 농도를 더 진하게 만들어 가격이 더 저렴하기도 하다. 이런 물감에는 안료가 적게 포함돼 색의 선명도가 낮다.

바인더 대부분의 유화 물감은 린시드유 linseed oil를 바인더로 사용해 만들어지지만 다른 오일을 사용할 수도 있다. 린시드유는 시간이 지나면서 살짝 노란빛을 띠므로, 일부 유화 물감은 린시드유만큼 색깔 변화가 나타나지 않는 포피유 poppy oil나 홍화유로 만든다.

미디엄, 오일, 용제 튜브에서 짠 유화 물감은 진하고, 버터 정도의 농도라서 캔버스에 바로 바를 수 있다. 그러나 화가들은 대개 오일이나 미리 혼합된 미디엄, (시너 또는 희석액으로도 알려진) 용제를 섞어 농도와 건조 시간, 물감의 마감에 변화를 준다.

미디엄(보조제) 시중에 나와 있는 다양한 미디엄은 여러 방식으로 물감의 성질을 바꾼다. 미디엄을 사용하면 물감이 더 묽어지거나 더 쉽게 혼합되며, 세부묘사를 자세히 할 수 있다. 또

일러두기 - 책에 소개된 작품은 모두 영국 국립현대미술관, 테이트 TATE의 소장품입니다.
- 색의 이름은 발음기호에 따라 원어 그대로 옮겼습니다.
- 작품이나 전시는 ' ', 영화는 〈 〉, 도서는 『 』로 표기했습니다.

붓자국을 매끄럽게 표현할 뿐 아니라, 단순히 물감을 더 빨리 혹은 늦게 마르게 하기도 한다. 전통적으로 이런 미디엄은 조리법처럼 오일과 용제를 다양한 비율로 섞어 만들곤 했다. 그러나 현재는 미리 혼합된 미디엄이 많이 출시되어 있다. 가장 흔히 사용하는 미디엄에는 리퀸 Liquin과 같은 알키드수지 미디엄이 있다. 알키드 미디엄을 전통 유화 물감에 섞으면 일반 오일처럼 물감의 반투명도를 높일 수 있다. 알키드 미디엄은 물감을 눈에 띄게 빨리 마르게 하고 표면 광택을 크게 높인다.

오일 화가들이 유화 물감에 가장 흔히 섞는 오일은 정제된 린시드유와 스탠드 린시드유로 둘 다 그림 표면에 광택이 나게 하지만, 느리게 마르고 약간 노란 색조를 띤다. 스탠드 린시드유는 열처리를 거쳐 정제된 린시드유보다 훨씬 농도가 진하다. 포피유와 홍화유 역시 광택감을 높이지만, 색이 훨씬 옅게 나타나며 린시드유만큼 노란 색조를 띠지 않는다. 홍화유는 린시드유보다 느리게 건조되어 보통 그림에 마지막 칠을 할 때 사용한다. 호두유는 광택이 많이 나고 부드럽게 발라져 세부묘사를 하기에 적합하고 린시드유와 건조 시간이 비슷하다. 물감에 오일을 넣으면 바인더의 비율이 높아져 물감이 더 투명해진다.

용제 용제는 물감을 묽게 해서 색을 칠하기 쉽게 한다. 또 표면에서 증발해 건조 시간을 단축한다. 유화에 가장 흔하게 사용하는 용제는 화이트 스피리트와 테레빈유다. 화이트 스피리트는 광물 기반의 용제로 테레빈유보다 안정적이지 않아 시간이 지나면서 변질할 가능성이 있지만, 테레빈유는 그렇지 않다 (여기서는 아주, 아주 긴 시간을 말하는 것이다). 테레빈유나 화이트 스피리트로 희석한 물감은 마르면 매끈하게 마무리되는 반면 순수한 유화 물감 자체의 광택은 나지 않는다.

테레빈유와 화이트 스피리트 모두 냄새가 독하고 들이마시면 해로우므로 환기가 잘 되는 곳에서 사용해야 한다. 테레빈유나 화이트 스피리트의 냄새에 아주 민감하다면 향이 강하지 않은 희석제를 사용해도 되지만, 여기에도 약간의 향이 있어 마찬가지로 환기가 잘 되는 곳에서 사용하기를 권장한다. 마지막으로 감귤류 기반의 용제를 선택할 수도 있는데, 이 용제는 오렌지 껍질에서 추출한 천연 오일로 증류해 오렌지 향이 난다. 이런 감귤류 용제는 붓을 세척하는 데는 효과적이나, 그림에 사용하기에는 테레빈유와 화이트 스피리트만큼 좋지 않다. 냄새가 적은 감귤류 기반의 용제는 일반적인 시너보다 마르는 속도가 느리고 가격이 더 비싸다.

안전하게 용제 사용하기

테레빈유와 화이트 스피리트 모두 휘발성이 높고 가연성 물질이므로 취급과 보관, 폐기에 주의를 기울여야 한다. 장갑을 낄 필요는 없지만, 피부에 용제가 최대한 닿지 않도록 하는 것이 안전하다. 유화 물감이 묻으면 세제로 씻어낸다. 쓰고 난 화이트 스피리트나 테레빈유는 밀폐된 용기에 용액을 잠시 그대로 두고, 물감이 아래에 가라앉으면 위의 깨끗한 용액을 따라내 다시 사용하면 된다. 바닥에 가라앉은 침전물은 마르도록 그대로 두고 다 마르고 나면 버린다.

팻 오버 린 Fat over lean 오랜 경험에 비춰보면 물감을 바를 때는 '기름기가 적은 물감 위에 기름기가 많은 물감'을 발라야 한다. '기름기가 적다 lean'는 것은 용제로 희석해 오일 함유량이 낮은 물감을, '기름기가 많다 fat'는 오일이나 다른 미디엄을 혼합해 오일 함유량이 높은 물감을 뜻한다. 이렇게 하는 이유는 얇게 희석한 물감은 유분이 없어 더 빠르게 건조되기 때문이다. 아래에 기름이 많고, 유분이 많은 물감이 건조되며 수축하기 전에 위에 바른 물감이 먼저 마르면 굳어진 상층 레이어가 갈라질 수 있다. 따라서 아래는 빠르게 마르고, 위에는 느리게 마르는 물감을 발라야 한다. 또 오일이나 미디엄을 더 많이 넣을수록 광택이 증가한다. 이로 인해 완성된 그림에 광택이 있는 부분과 없는 부분이 구분되면서 전체 칠에 일관성이 없어지기도 한다. 이것을 방지하려면 그림 전체에 사용하는 오일의 양을 일정하게 유지해야 한다.

글레이즈 글레이즈는 기술적으로는 미디엄의 일종이지만, 물감과 섞어 반투명하게 만든 색을 여러 겹 쌓아 올리는 데 사용된다. 물감층은 반드시 한 겹이 완전히 마른 후에 다음 물감을 덧발라야 하며, 이로 인해 글레이즈로 색을 층층이 쌓아 그리는 것은 공이 많이 들어가는 과정이다. 글레이즈는 특히 피부 톤을 비롯해 그림 표면에 풍부한 입체감을 더하기 위해 쓴다.

글레이즈는 얇은 층을 투명하게 쌓기 때문에 밑의 색이 투과할 수 있다. 이런 특성이 글레이즈로 쌓은 최종 색깔에 영향을 준다. 가령, 파란색을 칠한 부분에 노란색 글레이즈를 한 겹 바르면 녹색이 마지막 색이 되는 것이다.

린시드유와 테레빈유를 번갈아 얇게 칠해 간단한 글레이즈를 표현할 수도 있다. 오일이 섞여 칠이 천천히 마르지만, 이로 인해 붓자국이 부드럽게 표현되고 광택이 높아질 뿐 아니라 물감에 투명성을 더하기도 한다.

서포트와 그라운드

서포트 그림을 그리는 표면을 '서포트'라고 한다. 거의 모든 곳에 그림을 그릴 수 있지만, 예술가들은 일반적으로 안정적이고, 평평하며 밝은 표면을 찾는다.

캔버스/리넨 캔버스는 예술가의 전통적인 서포트다. 보통 나무틀이나 화판에 두꺼운 면 소재를 잡아당겨 고정해 만든다. 또는 화판에 테이프로 붙여서 작업한 뒤, 그림이 완성되면 틀에 씌울 수도 있다. 캔버스의 짜임은 가볍고 질감이 느껴진다.

리넨은 아마로 만들어지고, 보통 캔버스 천보다 색이 더 어둡고 비싸다. 이는 리넨이 면보다 더 정교하게 짜여 매끄러운 작업 표면을 만들기 때문이다. 또 리넨은 캔버스보다 내구성이 더 강한 것으로 여겨진다. 유화 작업에서는 이 두 종류가 주된 서포트

다. 캔버스와 리넨은 흡수력이 매우 좋아 사전에 아무 준비 없이 그림을 그리면 물감에서 나온 오일이 캔버스나 리넨에 배어든다. 이 과정에서 물감이 빠르게 건조되어 색이 칙칙하고 광택이 사라진다.

보드	수 세기 전에 예술가들은 목판에 그림을 그렸다. 하지만 오크와 같은 목판에 그림을 그리면 안정적이지 않을뿐더러 금이 갈 위험이 있다. 현재는 합판이나 MDF와 같은 표면이 매끄러운 소재를 사용한다. 어떤 예술가들은 (스트레칭한 캔버스에서 느껴지는 탄성이 없는) 보드지에 작업하는 것을 선호한다. 캔버스와 리넨과 마찬가지로 목판도 흡수성이 좋아 프라이머로 미리 바탕칠해야 한다.
종이/카드	유화에 사용하는 종이는 유화 물감의 무게를 지탱할 수 있을 정도로 충분히 두꺼워야 한다(280gsm 이상). 종이는 가볍고 휴대하기가 편해 야외 작업 시 유용하다. 종이에 미리 바탕칠해 두는 것이 좋지만, 풀이나 아교가 발려있다면 프라이머로 바탕칠을 하지 않고 작업해도 괜찮다.

그라운드

그림의 바탕 표면을 준비하는 데 사용하는 재료를 '그라운드'라고 한다.

아교/풀	바탕 표면을 준비하는 전통적인 방식은 아교를 먼저 칠해 풀을 입히는 것이었다. 전통적으로 아교는 토끼 가죽 등으로 만들곤 했지만, 현재는 PVA를 사용한다. 아교칠은 서포트의 표면에 얇은 피막을 입혀 서포트 표면에서 물감이 흡수되는 것을 막는 장벽을 형성한다. PVA 풀은 바르면 흰색이 되지만, 마르면서 색이 사라져 아래 비치는 서포트의 자연스러운 색을 원하는 경우 사용하기에 적합하다. PVA를 물과 2대 1로 희석해 큰 납작붓으로 바탕 표면에 바른다.
젯소	젯소는 석고 부유액으로, 아교로 풀을 입힌 후에 칠해준다. 건조되고 나면, 표면을 샌드페이퍼로 문질러 붓자국을 없애거나 그대로 남겨 질감을 더한다. 매끄럽고 표면이 하얗게 될 때까지 젯소를 덧발라도 된다. 유화에 적합한 여러 다양한 종류의 아크릴릭 젯소가 시중에 나와 있다.
아크릴릭 프라이머 (전처리제)	아크릴릭 프라이머는 두껍고 하얀 물질로, 아교와 젯소의 두 가지 역할을 함께 하므로 다른 재료를 추가하지 않고 사용할 수 있다. 아교와 마찬가지로 프라이머도 서포트의 표면에 얇은 피막을 입혀 물감이 흡수되지 않게 한다. 젯소와 마찬가지로 매끄럽고 하얀 표면이 만들어지면, 샌드페이퍼로 문지르고 여러 번 덧바를 수 있다.
오일 프라이머	오일 프라이머는 아크릴릭 프라이머와 같지만 오일을 기반으로 하기 때문에 마르는 데 더 오랜 시간이 걸린다.

팔레트와 팔레트 관리

팔레트 '팔레트'는 두 가지 의미를 지닌다. 물감을 넣는 물리적 용기를 뜻하기도 하고, 사용하는 색상의 조합을 의미하기도 한다.

물리적인 팔레트는 어디서 어떻게 그림을 그릴 것인지에 따라 고를 수 있다. 항상 가능한 건 아니지만, 이상적인 환경에서는 그리고 있는 그림에 필요한 모든 색상이 팔레트에 들어있어야 한다. 또 물감이 마르지 않고 신선한 상태를 유지하려면 물감을 흡수하지 않는 재질이어야 한다. 팔레트는 목적에 맞게 구성하거나 즉석에서 만들어 사용하는 등 몇 가지 선택 사항이 있다.

어떤 것을 팔레트로 사용하든 하루가 끝나면 팔레트를 깨끗이 닦는 것이 좋다. 헝겊이나 종이 타월에 용제를 약간 묻혀 물감을 닦아낼 수 있다.

콩팥 모양의 팔레트 독특한 곡선 형태로 쉽게 잡을 수 있게 엄지손가락 구멍이 나 있는 이 팔레트는 전형적인 화가의 팔레트다. 아래팔에 안정적으로 놓일 수 있게 디자인된 이 팔레트는 크기가 다양하고 보통 니스칠을 한 나무나 플라스틱으로 제작한다.

흰 타일 또는 접시 형태의 팔레트 흰 도자기는 훌륭하다. 도자기의 흰색 바탕으로 인해 색을 쉽게 구별할 수 있으며, 도자기는 투과성이 낮다. 가격도 제법 저렴하고 세척도 매우 편리하다.

내유성 종이 내유성 종이는 오일이 스며들지 않도록 제작되어 팔레트로 사용하기에 훌륭하다. 사용 후 씻을 걱정을 하지 않아도 되고, 사이즈도 원하는 대로 준비할 수 있다.

틴 캔 틴 캔은 흔히 사용되지는 않지만, 시가나 민트를 담는 작은 틴 캔은 야외에서 사용하기에 아주 편리하다.

팔레트 관리 팔레트에 물감을 배치하는 방식은 준비과정의 중요한 일부이며, 색을 잘 배열해야 원하는 색이나 색조를 쉽게 얻을 수 있다.

물감은 팔레트 가장자리에 짜고, 가운데에는 물감을 섞을 공간을 충분히 남겨둔다. 흰색 물감은 두 군데에 덜어두는 것이 좋다. 하나는 다른 물감과 혼합하고, 다른 하나는 그 자체로 하이라이트를 줄 때 사용한다. 색을 섞을 때는 그림 그리는 내내 사용할 수 있도록 충분한 양을 만들어 놓는다.

붓

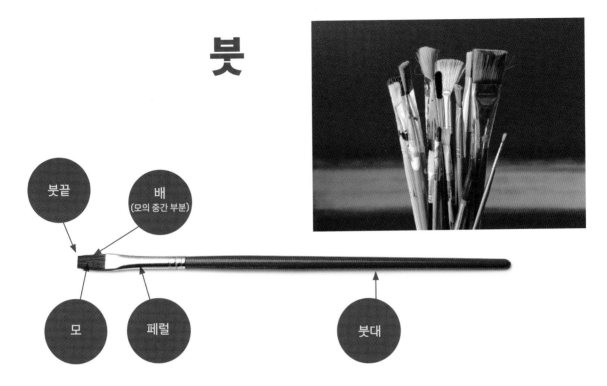

붓끝

배
(모의 중간 부분)

모

페럴

붓대

붓 관리

사용하기 가장 좋은 붓은 제일 편하게 사용할 수 있으면서 표현하려고 하는 효과를 잘 나타내는 붓이다. 형태와 크기에 상관없이 붓은 기본적으로 모가 뻣뻣한 것과 부드러운 것으로 구분된다. 붓에 사용되는 모는 돼지, 다람쥐, 오소리를 비롯해 다양하며, 그 외에 합성모도 많이 쓰인다.

수채화와 아크릴릭, 유화붓의 차이는 무시해도 좋다. 모든 종류의 붓을 유화에 사용할 수 있지만, 붓마다 각기 다른 효과를 내며 특정 기법을 표현하기에 더 효과적인 붓이 있을 수 있다. 모가 부드러운 붓은 매끄럽게 발리며 보다 섬세한 작업에 적합하다. 모가 뻣뻣한 붓은 물감을 두껍게 바르거나 크게 붓질을 하는 데에 유용하다.

붓의 형태 또한 고려해야 하는데, 가령, 세부묘사를 하는 부분에는 둥근붓이 적격이다.

붓의 기능을 제대로 유지하기 위해서는 붓을 잘 관리하는 것이 기본이다. 지저분한 화이트 스피리트 통에 붓을 담가 두는 등의 나쁜 습관은 붓의 형태를 망가뜨리고 금세 사용할 수 없게 만든다. 붓을 관리하는 간단한 세 가지 방법은 닦아내고 헹구고 씻는 것이다.

1. 붓에 남아 있는 여분의 물감을 헝겊이나 종이 타월로 닦아낸다.
2. 화이트 스피리트에 담가 붓을 헹구고 다시 닦아준다.
3. 따뜻한 물(뜨거운 물을 사용하면 페럴이 늘어나면서 모가 빠질 수 있어 조심해야 한다)에 비누나 주방용 세제를 풀어 붓을 씻는다. 페럴에서 붓끝까지 모를 부드럽게 누르며 붓에서 깨끗한 물이 나올 때까지 물감 잔여물을 짜낸다.

둥근붓으로 굵은 선과 얇은 선 그리기　　납작붓의 붓끝으로 정확하게 선 그리기　　칼날을 사용해 직선 그리기

붓의 종류
뻣뻣한 붓(돈모)

뻣뻣한 붓은 내구성이 강하며 전통적인 유화붓이다. 품질이 나쁜 뻣뻣한 붓은 쉽게 벌어지고 형태가 망가져 금방 사용할 수 없게 된다. 품질이 우수한 붓은 물감을 잘 머금으며, 잘 관리하기만 하면 오랫동안 형태를 유지한다. 붓은 사용할수록 마모되지만 닳은 붓도 여전히 유용하다. 뻣뻣한 붓은 종종 칠을 한 자리에 선명한 붓자국을 남긴다.

부드러운 붓
(합성, 세이블, 다람쥐 털)

유화에는 돈모붓만 사용할 수 있다고 생각하지 마라. 아크릴릭이나 수채용 붓을 포함한 어떤 붓이든 유화에 쓸 수 있다. 부드러운 붓은 정교하게 색칠하거나 세부묘사를 그리기에 매우 좋다. 또 색을 혼합할 때도 유용하며, 그림에 붓자국의 티를 남기지 않는다.

납작붓

납작붓은 넓고 전체적인 칠을 할 때 매우 유용하며, 옆으로 세워 직선을 그릴 수도 있다. 납작붓은 매우 다양한 용도로 활용할 수 있는데 배경의 넓은 면적을 칠하고 그림의 형태와 구조를 만드는 데도 좋다.

| 둥근붓 | 둥근붓은 붓에 많은 양의 물감을 적셔 힘을 주고 칠하면 넓은 붓자국을 만들 수 있다. 또 붓끝을 뾰족하게 해 세부묘사를 하는 데도 용이하다. |

둥근붓

둥근붓은 붓에 많은 양의 물감을 적셔 힘을 주고 칠하면 넓은 붓자국을 만들 수 있다. 또 붓끝을 뾰족하게 해 세부묘사를 하는 데도 용이하다.

필버트붓

납작붓과 마찬가지로 필버트붓도 넓게 칠하거나 옆면을 이용해 선을 그리는 데 사용할 수 있다. 또 힘의 세기를 조절하거나 붓을 비틀어 칠해 점점 가늘어지는 선 등 다양한 굵기의 붓자국을 만들 수도 있다.

브라이트붓

납작붓과 유사하지만, 양옆이 약간 둥근 형태다. 브라이트붓은 대개 모가 짧아 풍경화가들이 종종 가볍게 두드리며 칠해 질감을 표현하는 데 즐겨 쓴다.

리거붓

리거붓은 작은 둥근붓보다 모가 훨씬 길다. 세부묘사를 하는 데도 유용하지만, 붓의 모가 물감을 많이 머금고 모 전체로 칠을 할 수 있어 주로 길고, 연속적인 선을 그리는 데 사용된다.

앵글붓

앵글붓은 넓은 붓자국으로 큰 면적을 칠할 수 있지만, 끝이 날카롭고, 뾰족해 보다 섬세한 세부묘사에도 좋다.

붓의 크기

붓의 크기는 0, 1, 2, 3 순으로 크기에 따라 숫자가 점점 커진다. 숫자가 높을수록 크기가 커지고 폭도 넓어진다. 크기는 브랜드마다 차이가 있다. 자신의 화법을 발전시켜가면서 선호하는 붓을 찾게 되지만, 크기별 여러 종류의 붓을 구비해 두면 항상 유용하게 활용할 수 있다.

팔레트 나이프

물감을 붓으로만 바를 수 있는 것은 아니다. 팔레트 나이프를 사용해 마치 버터를 바르는 것과 같이 질감을 표현하며 물감을 두껍게 칠할 수 있다. 팔레트 나이프에는 크게 두 종류가 있다. 끝이 둥근 형태의 길고 곧은 나이프와 끝이 날카롭고 뾰족한 다이아몬드 모양의 나이프다. 물감을 바르면서 팔레트 나이프를 어떤 각도로 잡는지와 마찬가지로 팔레트 나이프의 형태에 따라 효과가 다양하게 나타난다. 여러 방식을 실험해 보며 자신에게 잘 맞는 방식을 찾는 것이 중요하다.

칼날이나 손잡이가 살짝 구부러진 '크랭크형' 팔레트 나이프는 구부러진 부분으로 인해 손가락 관절이 그림에 닿지 않아 그림을 그리는 용도로 사용된다. 손잡이가 곧은 팔레트 나이프는 넓은 면적에 물감을 도포하는 데도 유용하지만 주로 팔레트에서 물감을 혼합할 때 쓴다.

또한 팔레트 나이프는 칠을 다시 긁어내거나 문질러 다양한 질감과 자국(효과)을 만드는 데도 유용하다. 이 밖에 여러 방식으로 물감을 바르고 다시 긁어내며 즉흥적으로 작업할 수도 있다. 반드시 미술 전용 도구만 써야 하는 것은 아니다. 손가락도 유용한 도구가 될 수 있다는 것을 잊지 말자.

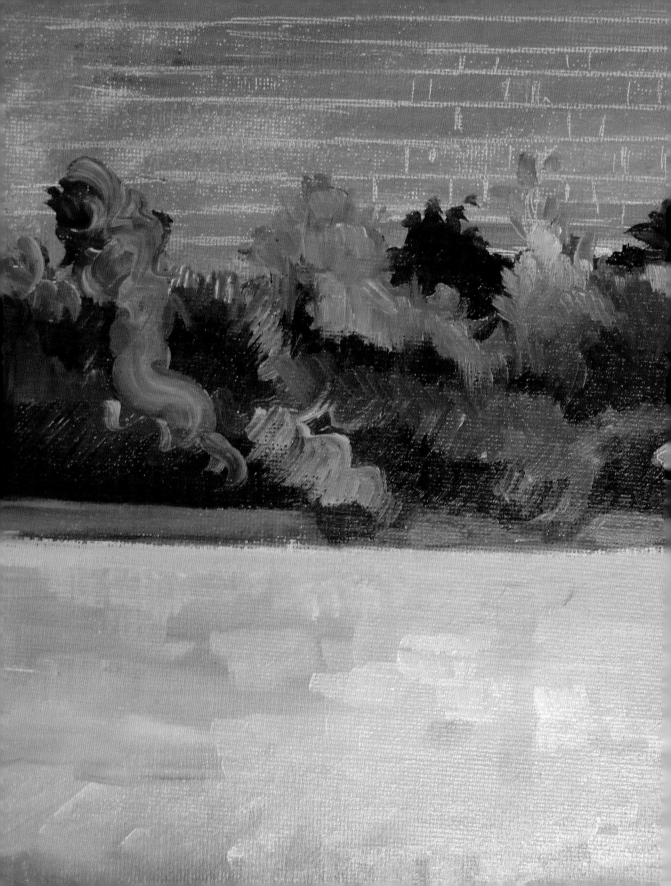

화법과
형태 구성

폴 세잔
Paul Cézanne

방향이 드러난 붓터치와 어두운 기본색으로 형태 만들기

폴 세잔은 두껍게 물감을 바른 두드러진 붓자국과 강한 대조를 이루는 명암을 통해 매혹적인 색조와 질감을 작품 속에 풍부하게 표현한다. 이번 연습에서는 세잔의 대표적인 모티브인 나무를 그려보면서 그의 기법을 탐구한다. 어두운 밑그림 위에 붓자국의 방향이 드러나게 색을 칠해 나무의 형태를 묘사한다.

팔레트

◯ 티타늄 화이트
● 프렌치 울트라마린
● 레몬 옐로
● 번트 엄버
● 번트 시에나

재료

밑칠한 캔버스
HB 연필
납작붓
용제
헝겊 또는 종이 타월

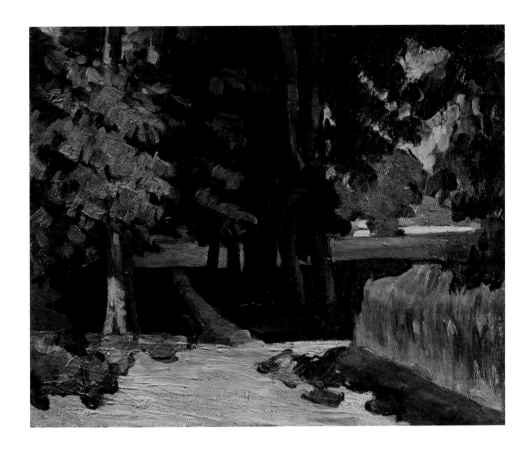

'자 드 부팡의 거리
The Avenue at the Jas de Bouffan'
1874-5년경

폴 세잔
캔버스에 유채

세잔 가족의 사유지에 나무가 일렬로 늘어선 길을 그린 이 작품은 뜨거운 햇볕이 내리쬐는 오후의 느낌을 완벽하게 담아냈다. 세잔은 특히 전경의 잔디와 그림자를 비롯한 공간 구성을 다소 압축적으로 표현해서 그림이 꽤 평면적으로 보이게 했다. 캔버스 왼쪽의 나무를 잘 살펴보면, 3차원 형태의 촉각적인 감각을 창조해내는 세잔의 솜씨를 엿볼 수 있다.

햇볕에 달궈진 길이 우거진 나무 그늘에 모습을 감추는 가운데 환한 나뭇잎이 나무의 검은 실루엣에 대비되어 빛난다. 큰 그림자가 이미지 전체에 명암을 드리우고, 이를 바탕으로 세잔은 색을 여러 겹 두껍게 덧칠해 나무의 몸통과 나뭇잎의 형태를 만들어 간다. 이러한 붓자국은 어두운 물감을 배경으로 두드러지게 강조되지만, 전체 이미지를 가로지르며 미묘하게 섞여들어 뒤쪽 배경으로 갈수록 보이지 않는다.

세잔은 사선 방향으로 두껍게 물감을 발라 나뭇잎 덩어리를 표현한다. 나무의 몸통은 옅은 적갈색 물감을 수직으로 칠해 그리면서 파란색 그림자와 대조를 이루게 한다. 이 작품에서 세잔은 붓 외에도 팔레트 나이프를 사용해 물감을 두껍게 발라 작품의 전체적인 형태와 질감을 더욱 풍부하게 표현했다.

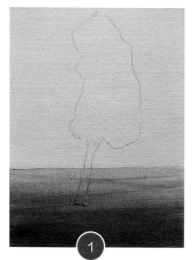

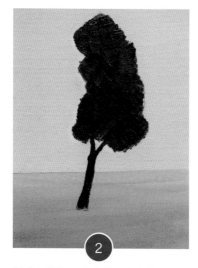

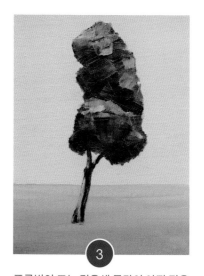

우선 캔버스 화판에 단순한 풍경을 배경으로 그립니다. 프렌치 울트라마린에 티타늄 화이트를 섞어 하늘을 칠할 색을 만듭니다. 캔버스 위에서 아래 방향 순서로, 수평으로 붓질하면서, 흰색을 조금씩 더해 섞어가며 칠합니다. 잔디는 프렌치 울트라마린에 레몬 옐로를 혼합해 가로로 크게 붓질합니다. 위쪽으로 색을 칠하면서 레몬 옐로를 조금씩 섞어줍니다. 칠을 말리지 않아도 괜찮지만, 물감이 마르고 나면 그리기가 더 쉬워집니다.

세부묘사는 하지 말고 연필로 나무의 윤곽선만 그려줍니다.

팔레트에서 프렌치 울트라마린에 번트 시에나를 소량 섞어 어둡고, 푸른빛이 도는 검은색을 만듭니다. 윤곽선을 가이드 삼아 나무의 실루엣을 따라 색을 칠합니다. 물감을 두껍게 바르면서 크게 붓질해 질감을 더합니다. 대부분의 칠은 위에 덧칠하게 되지만, 붓의 방향에 다양한 변화를 주면서 처음부터 질감과 형태를 만들어 줍니다.

푸른빛이 도는 검은색 물감이 아직 젖은 상태에서 레몬 옐로를 붓에 충분히 적십니다. 나뭇잎에 빛이 비치는 부분부터 시작해, 붓에 물감을 다시 묻히지 않고 나뭇잎 부분에 짧은 사선으로 비스듬히 칠합니다. 이런 방식으로 칠하면 원하는 곳을 더 거칠게 혹은 더 밝게 표현할 수 있습니다. 색을 칠하는 동안 물감이 진한 녹색으로 섞이기 시작합니다. 그림자 부분은 어둡게 남겨둔 채, 필요하면 노란색 물감을 더 섞어 나뭇잎 전체를 계속 칠합니다.

번트 시에나에 소량의 티타늄 화이트를 섞어 부드러운 분홍색을 만든 뒤 나무 몸통의 밝은 부분에 바릅니다. 아래에 칠한 어두운 파란빛이 도는 검은색과 살짝 섞여 색이 미묘하게 바뀌면서, 나무껍질의 형태를 재현할 수 있습니다.

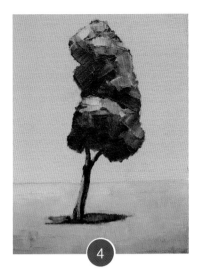

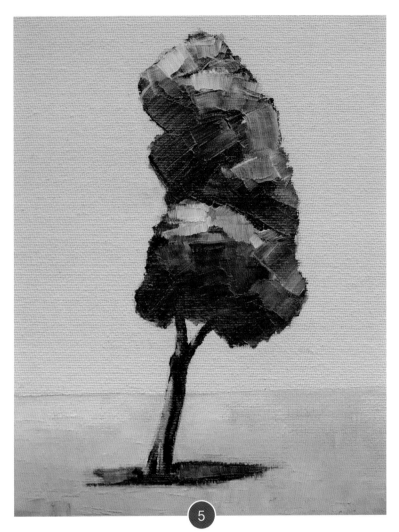

이제 잔디의 질감 차례입니다. 희석하지 않은 물감으로 짧고, 고르지 않게, 수직 방향으로 붓질하세요.

앞에서 만든 프렌치 울트라마린과 번트 시에나를 혼합한 어두운 혼색을 사용해 나무 아래에 그림자를 칠합니다. 하단의 잔디색과 살짝 섞이면서 좀 더 생생한 그림자를 표현할 수 있습니다.

마지막 단계에서는 명암을 조절합니다. 개별 나뭇잎을 그리기보다 색조에 변화를 주면서 나뭇잎 덩어리의 형태를 만듭니다. 세잔의 대단한 기술은 대상의 근본적인 형태를 찾아 표현했다는 것입니다.

참고

붓질의 방향에 다양한 변화를 주면서 나뭇잎 형태를 묘사합니다.

앙드레 드랭

André Derain

자연의 질감과
녹음 표현하기

이번 연습에서는 앙드레 드랭의 그림처럼 효과적으로 다채로운 풍경을 그리는 데 필요한 다양한 종류의 녹색을 혼합하는 법을 살펴본다. 또 캔버스에 유화 물감을 칠해 사실적인 질감을 구현하는 드랭의 기법도 탐구한다.

팔레트

○ 티타늄 화이트
● 프렌치 울트라마린
○ 레몬 옐로
○ 카드뮴 옐로
○ 네이플즈 옐로
● 옐로 오커
● 번트 엄버
● 번트 시에나
● 카드뮴 레드

재료

밑칠한 캔버스
납작붓, 둥근붓
용제
헝겊 또는 종이 타월

'바르비종 근처의 풍경
Landscape near Barbizon'

1922년경

앙드레 드랭
캔버스에 유채

드랭의 이 작품은 단순한 풍경이다. 환한 햇빛에 바싹 마른 풀밭에서 길이 갈라지며 그림자가 줄지어 늘어선, 햇빛이 비치는 오솔길이 이어진다. 구름으로 얼룩덜룩한 파란 하늘 아래 빽빽이 들어선 나무들은 여름날에 불어오는 산들바람에 형체가 흐릿해진다.

이 그림은 다재다능한 유화 물감의 특성을 십분 활용해서 표현의 자유를 성취했다. 드랭은 이 그림으로 야외 작업의 특징을 적절하게 보여준다. 그는 테레빈유에 희석한 물감으로 빠르게 칠을 한 후에 색을 조정하고 섞는다. 하늘을 포함한 전체 풍경은 부드러운 느낌을 주는 짧고, 다소 지저분한 붓터치로 그렸다. 나무가 작품의 중심을 차지하는데, 드랭은 나무의 다양한 형태와 질감을 훌륭하게 포착하며, 햇빛에 반짝이는 듯한 밝고 강렬한 황록색에서 푸른빛이 도는 회록색의 나뭇잎까지 다양한 녹색을 조화롭게 구성했다. 이 모든 과정에서 신속함과 즉시성을 바탕으로 작업했다.

제1차 세계대전 후에 드랭은 물감을 두껍게 바르며 밝고 부자연스러운 색상을 사용하던 기존의 방식에서 벗어나 야외에서 그린, 보다 자연스러운 풍경으로 관심을 돌렸다. 70년 전에 바르비종 주변의 숲을 화폭에 담았던 장 프랑수아 밀레 Jean-François Millet와 장-밥티스트-카미유 코로 Jean-Baptiste-Camille Corot 등 사실주의 화가의 영향을 받아 드랭은 팔레트 색상과 붓터치를 변화시켰다.

다채로운 녹색 만들기

선명한 포레스트 그린은 카드뮴 옐로에 프렌치 울트라마린을 소량 섞어 만듭니다. 애시드 그린에 가깝게 만들려면 카드뮴 옐로 대신 레몬 옐로를 사용하면 됩니다. 녹색을 밝게 하려고 흰색을 섞으면 색이 탁해질 수 있으니 조심해야 합니다. (흰색을 아주 살짝 섞은) 노란색은 선명함을 유지한 채 녹색을 밝아지게 합니다.

짙은 녹색을 만들려면 먼저 파란색에 노란색을 약간 섞습니다. 프렌치 울트라마린에 옐로 오커를 혼합하면 색감이 풍부하고 윤이 나는 녹색이 됩니다. 푸른빛이 도는 녹색은 프렌치 울트라마린에 소량의 갈색(번트 엄버나 번트 시에나)을 혼합해 청회색을 만든 다음 여기에 노란색을 섞어 만듭니다. 여기에 네이플즈 옐로를 더하면 반짝이는 청회색 녹색이 되고, 카드뮴 옐로를 사용하면 가문비나무 같은 녹색이 됩니다. 이 색들에 흰색을 섞으면 쉽게 명도를 높일 수 있습니다. 녹색을 제조할 때 가장 중요한 것은 다양한 실험을 해 보는 것입니다.

녹색 튜브물감 : 직접 제조한 녹색

이미 혼색으로 제조된 녹색을 구입해 사용해도 아무런 문제가 없습니다. 클로드 모네 Claude Monet도 이렇게 혼합돼 나와 있는 녹색을 적절히 조절하여 사용했습니다. 그러나 제조된 혼색을 사용하는 데는 몇 가지 위험이 따릅니다. 우선 사용하는 물감 외에 다른 녹색을 사용하지 않는다면 그림에서 녹색이 무미건조하고 밋밋해 보일 수 있습니다. 자신만의 녹색을 혼합해 만들면 자연에서 발견되는 미묘한 변화를 재현할수 있는 무한히 다양한 색조를 얻을 수 있습니다.

먼저 캔버스에 그라운드 색을 바르면서 시작합니다. 드랭은 그라운드를 칠하지 않았지만, 나무의 몸통과 가지를 표현하기 위해 물감을 다시 긁어내 캔버스를 드러냈습니다. 제 그림에서는 노란색 바탕이 배경 아래로 비추면서, 벽의 벽돌과 무성한 수풀의 윤곽을 묘사하려고 했습니다. 우선 희석한 카드뮴 옐로로 바탕을 칠합니다. 프렌치 울트라마린을 가볍게 희석해 수풀 부근과 주요 형태의 윤곽을 굵고 단순한 선으로 그립니다. 어두운 그림자는 느슨하고 빠른 붓터치로 가볍게 칠합니다.

서로 다른 색조로 혼합해 다양한 녹색을 만듭니다. 혼합한 물감을 희석해 가장 어두운 부분에서 가장 밝은 부분으로 진행하며 수풀을 칠합니다. 덤불의 형태에 집중해 칠하지만, 아직 세부묘사까지 신경 쓸 필요는 없습니다.

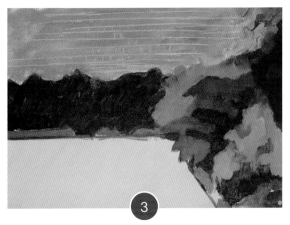

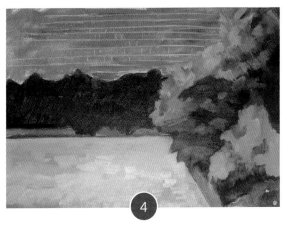

전경의 바로 위쪽에 다양한 녹색을 쌓아 올릴 수 있게 배경을 가볍게 칠합니다. 저는 배경에 벽돌 벽을 그리기로 했습니다. 카드뮴 레드에 번트 시에나를 혼합해 바르고 나서 붓대 끝으로 물감을 긁어냅니다. 이렇게 하면 물감 아래의 노란색 배경이 드러나면서 벽돌 하나하나의 형태가 만들어집니다.

적절한 녹색 혼색을 두껍게 발라 깃털 형태로 빠르게 붓질하며 수풀을 덧칠합니다. 여기서는 속도감 있게 작업하는 게 중요합니다. '맞은' 혹은 '틀린' 붓터치는 없습니다. 필요한 경우 색을 섞어도 되지만, 어두운 청록색과 생기 있는 연두색 간의 대비는 유지합니다. 이러한 장면은 빛과 어둠이 대조를 이루며 깊이감을 형성합니다.

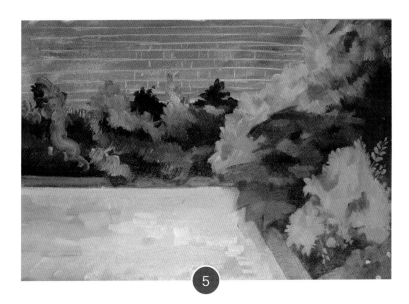

다양한 녹색을 계속 덧칠하며 수풀과 나뭇잎의 형태를 발전시킵니다. 나뭇잎 몇 장 정도는 개별적으로 그려도 좋지만, 모든 이파리를 세세하게 그리려고 애쓰면 시간이 너무 오래 걸립니다. 야외에서 수풀을 그릴 때는 잎사귀를 전부 정확하게 묘사하려 애쓰지 말고 잎을 연상시키는 형태로 그리는 것이 좋습니다. 이 마지막 단계에서는 수풀 아래에도 그림자를 넣고 필요한 부분에 최종 수정을 합니다. 과도하게 색칠하지 말고 언제 붓을 내려놓을지를 아는 것이 중요합니다. 드랭의 그림이 전체 붓터치를 매끄럽게 다듬지 않으면서 어떻게 생생한 풍경을 재현했는지 확인해 보세요.

존 싱어 사전트
John Singer Sargent

알라 프리마 기법으로 그리기

이번 연습에서는 존 싱어 사전트의 표현력이 풍부한 붓놀림을 활용해 드레이퍼리(조각이나 그림에 있는 휘장, 의복의 주름)를 그릴 것이다. 팔레트에서 색을 섞는 대신 캔버스에서 물감이 서로 섞이게 하며, 아직 마르지 않은 물감 위에 덧칠하는 알라 프리마 alla prima 기법을 활용해 단번에 그림을 완성한다. 사전트와 같이 물감을 층층이 쌓아 올린 다음 하이라이트를 줄 부분에 임파스토 방식으로 물감을 두껍게 바른다.

팔레트

- ○ 티타늄 화이트
- ● 프렌치 울트라마린
- ● 프러시안 블루
- ○ 네이플즈 옐로
- ● 옐로 오커
- ● 번트 엄버
- ● 번트 시에나
- ● 알리자린 크림슨

재료

밑칠한 캔버스
납작붓, 둥근붓
용제
헝겊 또는 종이 타월

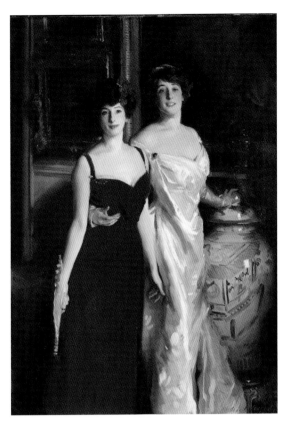

'애셔와 워트하이머
부인의 딸, 에나와 베티
Ena and Betty, Daughters of Asher
and Mrs Wertheimer'

1901년

존 싱어 사전트
캔버스에 유채

두 자매가 웃으며 함께 서 있다. 빨간 드레스를 입은 베티는 어두운 방을 배경으로 거의 빛을 발하는 것처럼 보인다. 침착하지만 긴장한 듯 보이는 그녀는 안도감을 느끼려고 왼손으로 언니를 찾는다. 반면, 에나에게선 자신감이 넘쳐흐른다. 반짝이는 하얀 다마스크(보통 실크나 리넨으로 양면에 무늬가 드러나게 짠 두꺼운 직물-옮긴이) 드레스를 입은 에나는 동생의 허리를 팔로 감싸 안으며 캔버스에서 빛을 발하고 있다.

사전트는 유명한 화상 애셔 워트하이머 Asher Wertheimer의 친구였고, 그의 두 딸을 그린 이 초상화는 이들 가족에 대한 진정한 애정을 드러낸다. 사전트의 붓놀림에는 대상에 생명을 불어넣는 놀라운 에너지와 생동감이 넘쳐흐른다.

사전트는 한동안 네덜란드의 하를럼 Haarlem에 머물며, 프란스 할스 Frans Hals와 벨라스케스 Velázquez의 작품을 모사하곤 했다. 빠르고 표현력이 풍부한 이 대가들의 붓놀림에 경탄하며 자신의 작품에서도 이들과 유사한 새로운 감각과 즉흥성을 발전시켜갔다. 이 작품에서는 특히 몇 번의 붓놀림만으로 천의 질감과 주름을 묘사한 자매의 옷에서 이러한 특징이 두드러지게 나타난다. 사전트는 알라 프리마 기법, 즉 아직 마르지 않은 물감 위에 덧칠하며 빠르게 작업하며 이 작품을 완성했다. 이렇게 완성된 그림은 가까이서 살펴보면 정교하지 않아 흡사 마무리되지 않은 느낌을 주지만, 한 발짝만 물러나서 감상하면 그림에서 빛이 비친다.

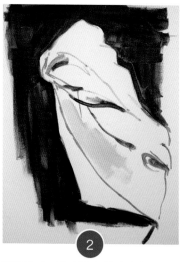

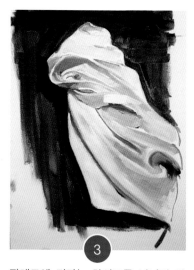

프렌치 울트라마린과 번트 시에나를 혼합해 용제에 희석합니다. 이 혼색을 작은 납작붓에 묻혀 천의 윤곽선을 대략 그립니다. 이 시점에서 윤곽선을 정확히 그리거나 세부묘사를 자세히 할 필요는 없습니다.

프렌치 울트라마린과 알리자린 크림슨을 섞어 짙은 보라색을 만듭니다. 큰 납작붓을 사용해 배경을 대략 칠하고, 위쪽 절반은 프렌치 울트라마린을, 아래쪽 절반은 알리자린 크림슨을 좀 더 섞어 칠합니다.

팔레트에 티타늄 화이트를 넉넉히 짜고, 그 옆에 번트 시에나와 프렌치 울트라마린을 같은 비율로 혼합합니다. 흰색에 이 혼색을 아주 살짝 섞어 밝은 회색을 만듭니다. 이 단계에서는 물감을 희석하지 마세요.

따뜻한 톤에는 회색에 번트 시에나를, 차가운 톤에는 프렌치 울트라마린을 더 섞어 따뜻하고 차가운 톤의 명암을 만들면서 천의 표면을 그리기 시작합니다. 넓은 납작붓으로 빠르고 느슨하게 칠하면서, 천의 곡선과 윤곽을 따라 자연스럽게 붓을 움직입니다.

프러시안 블루와 번트 엄버, 알리자린 크림슨을 섞어 배경의 그림자를 쌓기 시작합니다.

=== 참고 ===

유화 물감은 알라 프리마 기법으로 작업하기에 완벽한 재료이며, 특히 드레이퍼리를 그릴 때 빛을 발합니다. 젖은 물감이 움직이며 캔버스에서 섞여 천에 있는 곡선과 주름을 완벽하게 묘사할 수 있습니다.

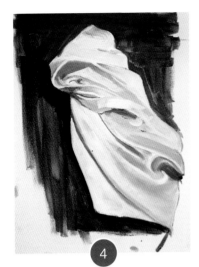

4

천에서 가장 밝은 부분(하이라이트)과 가장 어두운 그림자를 표현합니다. 어두운 영역은 프렌치 울트라마린과 알리자린 크림슨, 번트 시에나를 혼합해 칠합니다. 알리자린 크림슨은 밝은 톤의 색과 섞이면 살짝 분홍빛을 띠니, 너무 많이 사용하지 마세요. 가장 밝은 부분에는 흰색 물감을 두껍게 바르는데, 좀 더 따뜻한 하이라이트 부분에는 옐로 오커와 네이플즈 옐로를 조금 섞어 칠해줍니다.

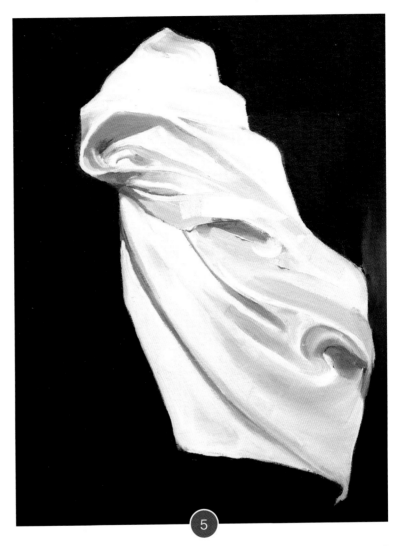

5

3단계에서 만든 어두운 혼색으로 배경을 칠해 천을 두드러지게 처리합니다. 천의 가장 밝은 부분에 약간의 수정을 하지만, 그림의 생생한 느낌을 유지하려면 너무 많이 수정하지 않도록 합니다. 사전트의 작품에서처럼 붓자국이 보이는 것은 아무런 문제가 되지 않습니다.

월터 시커트

Walter Sickert

섞이지 않은 붓터치로 형태와 극적인 효과 만들기

이번 연습에서는 방향이 드러나는 붓터치와 어두운 그림자로 극적인 대비를 만들어 사람의 형상을 그린다. 월터 시커트의 작품처럼 대상의 모습이 어둠 속에서 희미하게 드러나도록 한 줄기의 강한 빛이 비치는 어두운 방을 찾아보자.

팔레트

◯ 티타늄 화이트
● 프러시안 블루
◓ 네이플즈 옐로
● 옐로 오커
● 번트 엄버
● 번트 시에나

재료

밑칠한 캔버스
납작붓, 둥근붓
용제
헝겊 또는 종이 타월

'네덜란드 여자
La Hollandaise'

1906년경

━━━━━━━

월터 시커트
캔버스에 유채

우리는 관음증 환자처럼 싸구려 철제 침대 다리 부근에 서서 나체로 있는 여성을 내려다본다. 그림 프레임 너머에서 들어온 흐릿한 빛이 형태를 기이하게 파편화한다. 시커트는 겹겹이 덧칠한, 거칠고 끊어진 붓터치로 가장 밝은 부분을 두드러지게 표현했다. 물감을 다루며 색을 섞거나 광택을 내는 법 없이, 그저 모든 대상을 동등하게, 가차 없는 방식으로 다루며 두꺼운 임파스토 자국만을 남겼다.

시커트는 이 그림을 의도적으로 모호하게 그렸다. 여성이 누구인지는 알려지지 않고, 공간은 어둠에 싸여 있으며, 관람객으로서 우리는 애매한 위치를 차지하고 있다. 심지어 '네덜란드 여자'라는 작품의 제목조차 해답보다 더 많은 질문을 남긴다.

주름진 시트에서 몸을 일으켜 세운 여성의 자세는 어색하고 세련되지 못하다. 얼굴은 방의 나머지 부분을 뒤덮은 어두운 그림자에 가려져 보이지 않는다. 이 대담한 그림은 섬뜩한 스릴러의 기운이 느껴지는 동시에 그만큼 매혹적인 분위기를 풍긴다.

우선 캔버스에 바탕색을 바릅니다. 저는 프러시안 블루와 번트 엄버, 티타늄 화이트를 섞어 청회색을 만든 후 용제로 희석했습니다. 칠이 마르는 데는 하루에서 이틀 정도 소요됩니다. 이 청회색은 차가운 중간 톤으로 이를 바탕으로 신체의 윤곽을 나타내는 명암을 만들 것입니다. 또 이렇게 착색한 바탕은 중간 톤에서 그림을 시작할 수 있어 하얀 바탕 위에 매우 어두운 대상을 그릴 때 생기는 극단적인 대비를 처리하느라 씨름할 필요가 없습니다. 그 밖에도 대상에 내재한 상대적인 색조를 더 쉽게 판단할 수 있게 합니다.

프러시안 블루와 번트 엄버를 혼합해 아주 어둡고, 진한 농도의 검은색을 만들어 배경을 어둡게 칠합니다. 이 색을 희석해 인물의 주된 그림자가 만들어지는 부분에 칠한 다음 용제를 추가해 묽게 희석해 중간 톤의 색상으로 밝게 칠해줍니다.

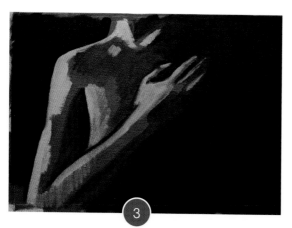

대상에서 빛이 비치는 부분과 형태를 찾아 희석한 티타늄 화이트로 칠합니다. 이 시점에서 바탕의 청회색은 여전히 군데군데에서 눈에 띕니다.

티타늄 화이트와 소량의 번트 시에나, 옐로 오커를 혼합해 몸에 칠할, 따뜻한 피부톤의 색을 만듭니다. 둥근붓이나 납작붓의 날카로운 끝을 사용해 신체에서 따뜻한 색을 띠는 부분, 즉 빛이 닿는 부분에 칠합니다. 가장 밝은 부분에는 네이플즈 옐로를 바릅니다.

드로잉의 해칭(선으로 음영을 주듯) 형태와 같이 사선 모양의 붓질로 몸을 칠합니다. 붓자국을 숨기려 하지 말고 그대로 보이게 둡니다.

마지막으로 처음에 칠한 층에 색을 덧칠해 몸에서 가장 어두운 그림자를 만듭니다. 어두운 부분에서 밝은 부분으로 전환되는 경우, 해칭 형태로 붓자국을 냅니다. 이렇게 하면 형태를 묘사하는 데 도움이 됩니다. 이전보다 약간 더 두껍게 티타늄 화이트를 칠해 가장 밝은 부분을 강조합니다.

=== 참고 ===

청회색 바탕은 시커트의 그림처럼 신체가 차갑고, 어두우며 거의 시체처럼 창백한 느낌을 풍기게 합니다. 좀 더 밝은 톤으로 강조하며 따뜻한 느낌을 주고 싶다면, 번트 시에나와 같이 따뜻한 색의 그라운드를 칠합니다.

루시안 프로이트
Lucian Freud

임파스토 기법으로
피부 톤 표현하기

루시안 프로이트는 손을 뻗어 만질 수 있을 것처럼 사람을 실감 나게 그렸다. 이번 연습의 핵심은 그림의 표면을 구축하는 것이다. 두껍게 선을 그려 얼굴에 있는 윤곽들을 그린 후 물감을 매끄럽게 펴 발라 미묘한 명암의 변화를 준다. 연세가 있는 가족이나 친척을 모델로 추천한다. 나는 프로이트가 그린 그의 어머니 초상화와 비슷한 구도로 아버지를 그렸다.

팔레트

○ 티타늄 화이트*
● 프렌치 울트라마린
● 옐로 오커
● 번트 엄버
● 번트 시에나
● 알리자린 크림슨

*프로이트는 연백색을 사용해 진한 농도를 표현했지만, 티타늄 화이트로도 충분한 효과를 낼 수 있다.

재료

밑칠한 캔버스
목탄
납작붓
용제
헝겊 또는 종이 타월

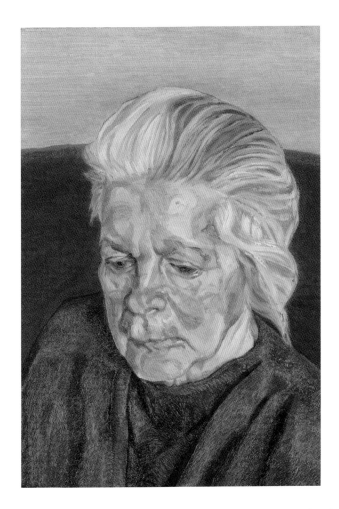

'화가의 어머니 IV
The Painter's Mother IV'

1973년

루시안 프로이트
캔버스에 유채

프로이트가 자신의 어머니 루시를 그린 초상에서 눈에 띄는 특징은 '피부'다. 그는 불그스레하고 별로 매력적이지 않게 어머니의 얼굴을 묘사했다. 프로이트는 초기 작업에서 물감을 엷게 희석해 선명하고 빈틈없이 색을 칠했지만, 나중에는 이 그림에서 보이는 바와 같이 겹겹이 덧칠해 색을 두껍게 칠하는 방식으로 옮겨갔다. 두껍게 바른 물감은 어머니 얼굴의 무게감과 육체성을 담아낸다. 살짝 처진 볼과 살집이 있는 코를 솔직하게 그려냈다.

프로이트의 색상 팔레트에는 통일성이 있다. 얼굴 외에 옷과 머리, 배경에서도 갈색과 회색, 붉은색을 주요하게 사용했다. 가까이에서 보면 붉은빛과 푸른빛이 두드러진 회색 부분이 과장되어 보이지만, 뒤로 물러나서 보면 모든 색이 전체적으로 일관성 있게 조화를 이룬다.

이 초상화는 그의 후기 그림들과는 달리 크기가 작고 (27.3 × 18.6cm) 아담하다.

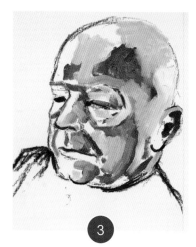

목탄으로 인물의 윤곽을 스케치합니다. 색을 칠하면 목탄이 물감과 섞여 살짝 파란색으로 변한다는 점에 유념하세요.

참고

그림자는 단순한 검은색이 아니라, 그 속에 다양한 색을 품고 있습니다. 차가운 그림자는 푸른빛을 띠고 따뜻한 그림자는 붉은빛을 띱니다. 그림자의 색은 대개 그림자를 만드는 광원에 따라 달라집니다. 자연광은 보통 차갑고, 푸른 색조를 만드는 반면, 인공적인 빛은 붉고 따뜻한 색조를 띱니다. 검은색 대신 여러 다른 색을 사용하면 좀 더 사실적인 피부 톤을 연출할 수 있습니다.

번트 시에나에 알리자린 크림슨과 번트 엄버를 약간 섞어 어둡고 짙은 붉은색을 만듭니다. 중간 크기의 (넓고, 두툼하고, 납작한 형태의 붓자국을 만드는) 납작붓을 사용해 따뜻한 그림자를 대략 칠합니다. 붓놀림이 얼굴의 평평한 면을 형성하도록 방향을 조정합니다. 이 붉은색에 프렌치 울트라마린을 섞어 차가운 그림자를 칠할 어두운 파란색을 만듭니다. 여기에 용제(용매, 희석액)를 넣어 약간 묽어질 정도로만 희석해 차가운 그림자를 가볍게 칠합니다.

중간 톤의 색들을 추가로 칠해 따뜻한 부분과 차가운 부분을 구분할 수 있게 합니다. 따뜻한 색조는 티타늄 화이트에 번트 시에나와 소량의 옐로 오커를 섞어 만듭니다(여기에 프렌치 울트라마린을 약간 혼합해 너무 분홍빛을 띠지 않도록 할 수 있습니다. 이 경우 약간 회색빛을 띠지만 괜찮습니다). 제 그림에서는 입과 턱 주위를 차가운 색으로 두드러지게 칠했습니다. 여기서 중간 톤은 파란빛을 띠는 색으로 가볍게 발라줍니다.

이제 밝은 부분을 작업하겠습니다. 우선 소량의 옐로 오커에 티타늄 화이트를 혼합합니다. 이 두 색을 섞으면 선명한 노란색이 만들어지므로, 여기에 앞에서 사용한 짙은 붉은색을 살짝 섞어 색을 누르는 것이 좋습니다. 밝은 부분을 가볍게 칠하고 색을 미처 칠하지 못한 부분에도 모두 칠합니다. 이 시점에서 얼굴 전체에 칠이 모두 되어 있어야 합니다.

두툼하고 납작한 붓질로 물감을 바르다 보면 이 시점에서 초상화가 살짝 모자이크 형태로 보일 수 있습니다. 덧칠한 물감 위에 앞에서 사용한 색을 다시 칠하며 초상화를 자연스럽게 다듬어 줍니다. 물감을 너무 얇고 매끄럽게 칠하지 않도록 합니다. 색을 덧칠할 때, 특히 눈 주위에서는 물감이 끈적거리고 버터 정도의 농도가 느껴져야 합니다. 명확하고 선명하게 색을 칠하며 자신감 있게 그려갑니다. 보라색과 녹색, 파란색이 모두 어우러져 피부 표현에 사실감을 불어넣습니다.

셔츠를 칠하면서 천의 주름은 좀 더 어두운 톤으로 칠해 형태를 잡습니다. 배경은 팔레트에 있는 색을 혼합해 흐릿한 녹색 빛을 띠는 회색으로 칠합니다. 이 배경색은 얼굴에 나타난 붉은 톤과 대조를 이루면서 인물을 두드러져 보이게 합니다. 프로이트처럼 그림의 윗부분에 밝은 회색을 칠해도 좋습니다. 마지막으로 물감을 너무 많이 바르지 않으면서 피부색을 자연스럽게 수정합니다.

=== **참고** ===

색을 칠할 때마다 대상의 기본 구조를 계속해서 가늠하며 수정합니다. 처음에 그린 드로잉을 최종 형태로 생각하지 마세요.

존 에버렛 밀레이

John Everett Millais

유화 미디엄을 사용해 매끄럽고 현실적인 입체감 표현하기

이번 연습에서는 존 에버렛 밀레이와 같이 유화 미디엄을 사용해 물감을 혼합하고 부드럽게 만든 다음, 여러 겹으로 물감을 쌓아 그림에 깊이감을 형성한다. 특히, 기름기가 많은 물감으로 층을 쌓기 전에 기름기가 적은 물감을 먼저 바르는 '팻 오버 린' 방식에 유의해서 작업하자.

팔레트

○ 티타늄 화이트
● 프렌치 울트라마린
● 카드뮴 옐로
● 옐로 오커
● 번트 엄버
● 번트 시에나
● 알리자린 크림슨

재료

밑칠한 캔버스
납작붓, 둥근붓
오일
용제
헝겊 또는 종이 타월

**'미스 앤 라이언
Miss Anne Ryan'**

연대 미상

존 에버렛 밀레이
캔버스에 유채

이 그림에서는 한 소녀가 우리에게서 고개를 돌리는 모습이 보인다. 부끄러운 듯 겸손함을 나타내는 고전적인 자세다. 검은 머리에 스카프를 두른 소녀의 얼굴은 검은 배경 속에서 빛을 발하고 있다. 그림 속의 미스 앤 라이언에 관해선 알려진 사실이 거의 없지만, 밀레이는 어느 편지에서 그녀의 아름다움이 '치명적인 재능이었다'고 말했다. 이들의 관계는 흥미로운 수수께끼이며, 이 그림은 주인공의 빛나는 매력을 포착하고 있다.

밀레이는 1848년 회화에서의 사실주의를 옹호하는 라파엘전파 형제단 Pre-Raphaelite Brotherhood을 공동으로 설립했다. 경력 초기부터 말기에 이르기까지 그는 대체로 문학이나 역사, 종교를 그림의 주된 소재로 다루며, 친구들과 가족을 모델로 세워 다양한 캐릭터를 연기하게 했다. 이 작품의 흥미로운 점은 그런 밀레이가 미스 라이언은 있는 그대로의 모습으로 그렸다는 것이다.

미스 라이언의 피부에서 느껴지는 따스한 광채는 이 그림의 특징 가운데 하나다. 이런 효과를 내기 위해 밀레이는 물감을 글레이즈 기법으로 칠해 색을 반투명하게 표현한다. 글레이즈를 통해 얼굴의 섬세한 형태와 윤곽을 묘사하는 빛에서 어둠으로의 부드러운 변화를 포착한다.

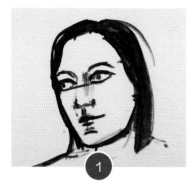

번트 시에나와 프렌치 울트라마린을 혼합해 짙은 블루-블랙을 만듭니다. 이것을 용제로 희석해 초상화의 윤곽을 그립니다. 붓놀림을 느슨하게 하지만 이목구비는 정확하게 그려주세요.

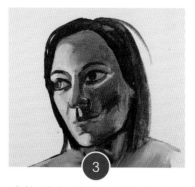

그림자가 지는 부분을 시작으로 얼굴의 형태를 대략 칠합니다. 번트 시에나에 알리자린 크림슨과 번트 엄버를 소량 섞어 짙은 적갈색을 만듭니다. 이 색을 희석해 그림자가 있는 얼굴의 옆면을 칠합니다. 차가운 그림자 영역은 프렌치 울트라마린과 티타늄 화이트를 살짝 섞어 발라줍니다.

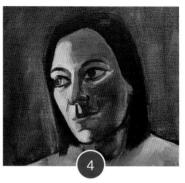

티타늄 화이트에 옐로 오커를 살짝 섞어 밝은 부분을 가볍게 칠합니다. 빛이 만들어내는 형태에 주의를 기울이며 색을 바릅니다.

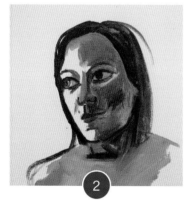

다량의 번트 시에나를 희석해 배경에 칠합니다.

바탕칠 위에 작업하면서 그림자 부분을 더 정교하게 다듬습니다. 번트 시에나에 티타늄 화이트를 섞은 다음 프렌치 울트라마린을 소량 추가해 어두운 중간 톤의 색을 만듭니다. 지금 물감을 희석하지는 않습니다. 넓은 부분에는 납작붓을, 세부 묘사는 둥근붓을 사용합니다. 그림자에는 어두운 부분과 밝은 부분, 차가운 부분과 따뜻한 부분이 있고, 이러한 다양한 색조는 모두 방금 혼합한 중간 톤의 색을 조절하며 칠해 표현할 수 있습니다. 저는 번트 시에나와 알리자린 크림슨을 볼 아랫부분에 더 바르고, 번트 엄버와 프렌치 울트라마린을 혼합해 눈과 코 사이의 부분을 더 어둡게 칠했습니다. 색상 톤에 변화를 주면서 형태를 수정하며 정교하게 다듬어 갑니다.

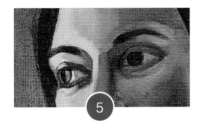

눈에는 카드뮴 옐로를 사용해 빛을 포착하는 지점을 밝게 만들었습니다.

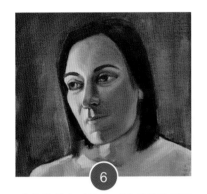

이제 형태와 명암의 기본 영역이 모두 자리를 잡았으니, 용제를 혼합한 유화 미디엄을 사용해 이 위에 색을 덧칠합니다. 팔레트 옆의 작은 통에 꿀처럼 진득한 농도의 스탠드 린시드 오일과 소량의 용제를 섞어줍니다. 여기에 물감을 혼합해 앞에서 칠한 그림 위에 바릅니다. 처음에는 끈적거리는 느낌이 날 수 있지만, 붓터치를 매끄럽게 하고 어두운색에서 밝은색으로 색을 훨씬 쉽게 혼합할 수 있어 피부 표면을 표현하기에 더할 나위 없이 좋습니다.

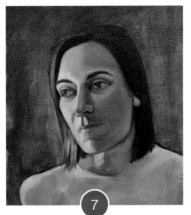

눈에 순백색을 작게 칠하는 등 하이라이트를 더해 빛나게 합니다. 소량의 옐로 오커에 티타늄 화이트와 번트 시에나를 살짝 혼합해 납작붓으로 짙은 머리카락의 윗부분을 칠하되, 머리카락의 방향을 따라 자연스럽게 바릅니다. 머리카락의 하이라이트는 티타늄 화이트에 옐로 오커를 살짝 섞어 작은 둥근붓으로 그립니다.

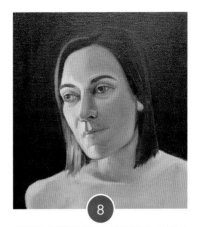

프렌치 울트라마린과 번트 엄버, 소량의 옐로 오커를 섞어 짙은 흑갈색을 만들고 큰 납작붓으로 배경을 칠합니다. 티타늄 화이트에 옐로 오커를 살짝 혼합해 머리 주변을 밝게 칠하면 밀레이의 그림처럼 은은한 빛이 납니다.

── 참고 ──

밀레이와 다른 라파엘전파 형제단 화가들은 초상화에서 채색된 바탕에 그림을 그리는 전통적인 방식과는 다르게 흰 바탕에 그림을 그렸습니다. 이들은 흰색 바탕이 색을 더 밝게 유지한다고 생각했기 때문입니다.

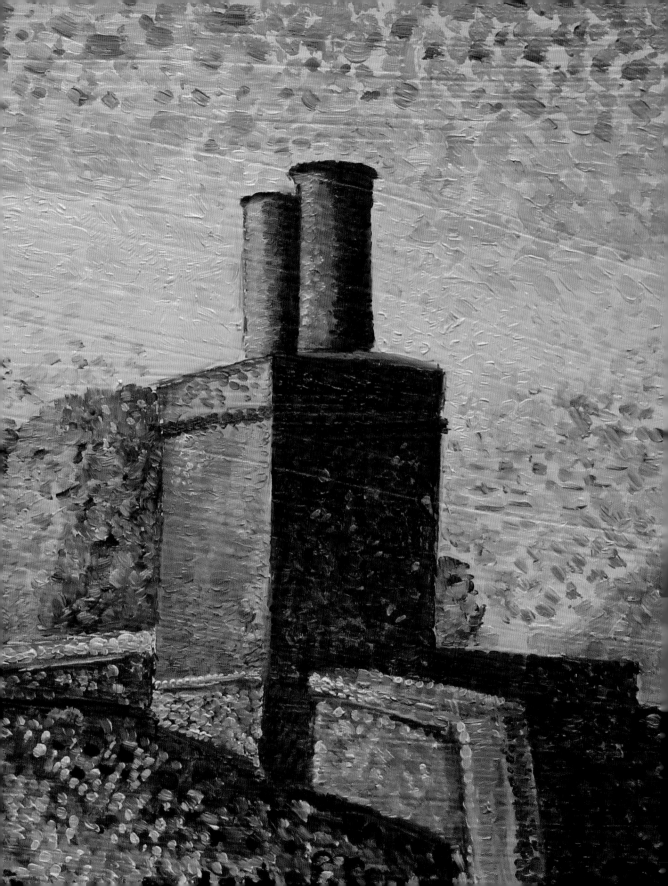

색과 혼합

데이비드 콕스
David Cox

다채로운 회색 만들기

이번 연습에서는 구름 낀 하늘을 관찰하면서 곧바로 그림을 그린다. 데이비드 콕스처럼 끊임없이 변하는 구름 모양을 포착하려면 빠르게 작업을 진행해야 한다. 팔레트에서뿐 아니라 종이 위에서 바로 물감을 섞으며 작업한다. 자세히 구름을 관찰하면서 푸르스름한 회색과 따뜻한 느낌의 분홍빛 회색 등 구름을 구성하는 다양한 색조의 회색을 유심히 살펴야 한다. 이번에 그릴 그림은 스케치이므로 약간 지저분해 보이더라도 걱정할 필요가 없다.

팔레트

○ 티타늄 화이트
● 프렌치 울트라마린
● 번트 시에나

재료

종이
PVA 접착제
납작붓, 둥근붓
용제
헝겊, 종이 타월

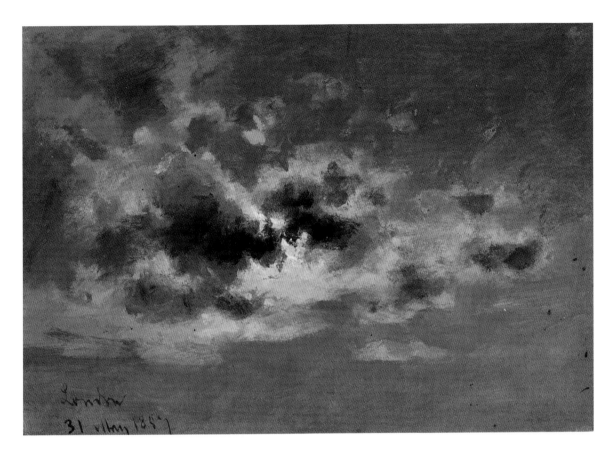

'구름 Clouds'

1857년

———

데이비드 콕스
종이에 유채

이 작은 스케치(16.5 × 23.8cm)는 하늘을 빠르게 가로지르는 회색 구름 사이로 태양 빛이 뚫고 나오는 찰나의 순간을 훌륭하게 포착하고 있다.

콕스는 갈색 종이 위에 청회색 물감을 여러 겹 쌓아 올렸다. 붓 외에도 손가락을 써서 물감을 번지게 하거나 문질러 종이의 적갈색 바탕이 비춰 보이게 하면서 자신이 원하는 효과를 얻었다. 어두운 색조가 두꺼운 흰색 물감과 대조를 이루는 가운데 마지막에 칠한 옅은 파란색 반점은 구름을 뚫고 나오는 밝은 태양 빛을 만든다.

19세기에 유럽과 영국의 예술가들은 이상화되고 공식화된 풍경을 그리는 관행에서 벗어나 자연을 직접 관찰하며 풍부한 색채와 빛을 그림으로 표현하기 시작했다. 콕스는 일상적인 영국 하늘을 좋아했고 여러 다양한 조건에서 하늘을 그렸다. 가장 흐린 날에도 콕스는 회색 구름 속에 깃든 분홍색과 파란색의 미묘한 색조를 볼 수 있었다.

회색 혼합하기

팔레트에서 프렌치 울트라마린과 번트 시에나를 섞어 어두운 색을 만듭니다. 근처에는 다량의 티타늄 화이트를 펼쳐 둡니다. 이 흰색에 어두운색을 약간씩 혼합해서 다양한 색조의 회색을 만듭니다. 분홍빛이 도는 따뜻한 회색을 만들려면, 여기에 번트 시에나를 더하고, 차가운 회색은 프렌치 울트라마린을 더해 제조합니다. 이렇게 팔레트에 다양한 명암을 나타내는 따뜻하고 차가운 톤의 회색을 골고루 만듭니다.

=== **참고** ===

구름을 오랫동안 관찰하면 할수록 따뜻한 분홍빛 구름과 차가운 파란 구름 간의 아주 미묘한 차이를 더 쉽게 알아볼 수 있습니다. 흐린 날에는 이런 차이를 구별하기 힘들지만, 차이점은 분명 존재합니다.

다량의 티타늄 화이트에 프렌치 울트라마린을 조금 섞습니다. 이 하늘색으로 푸른 하늘을 나타낼 곳에 모두 칠합니다. 하늘은 시시각각 변한다는 점을 유념하고 그림을 그리면서 이런 변화를 빠르게 포착할 준비를 합니다.

저는 먼저 배경에 매우 연한 회색을 칠해 가볍고 옅은 구름을 그렸습니다. 아주 희미한 구름은 대부분 하늘에서 서서히 자취를 감춰버리므로 앞서 칠한 하늘색에 밝은 회색이 섞이게 합니다.

=== **참고** ===

시시각각 변하는 하늘을 포착하기 위해 그림을 조정하고 수정하다 보면 무수히 많은 순간과 여러 모습의 하늘이 만들어집니다. 이때는 어느 시점에 멈춰 지나치게 스케치하지 않도록 합니다.

좀 더 어두운 구름의 경우, 팔레트에 만들어 둔 진한 회색을 넓은 납작붓으로 하늘 부분에 칠한 아직 젖어있는 물감 위에 두껍게 바릅니다. 따뜻하고 차가운 색조의 회색을 찾아 적절히 톤을 조절해 색을 칠합니다. 붓의 움직임을 조절해 구름의 양을 정합니다. 얇은 붓으로 어두운 구름 주위에 흰색을 칠해 역광을 표시해 줍니다. 이 흰색 윤곽선의 가장자리가 진한 회색과 직접적인 대조를 이루는 부분이 어디이며, 또 윤곽선과 혼합되는 부분이 어디인지를 주의 깊게 살펴봅니다.

조르주 쇠라

Georges Seurat

시각적 혼합

이번 연습에서는 작은 점과 사선으로 칠한 순수한 색이 캔버스에서가 아닌 눈에서 혼합되는 '점묘법'을 활용한다. 조르주 쇠라는 즉석에서 작은 점묘화를 그리고, 이후 스튜디오에서 이 그림을 참조하여 더 정교하고 세밀한 그림을 완성했다. 작은 그림을 그린다고 해도 관찰과 사진 자료를 참조해 정교하게 그릴 수 있다. 나는 내 방 창문 밖으로 보이는 굴뚝을 소재로 선택했다. 쇠라가 그린 바위의 노두처럼 굴뚝이 작품의 중심 모티브가 될 수 있기 때문이다.

팔레트

- ⚪ 티타늄 화이트
- ⚫ 프렌치 울트라마린
- ⚫ 세룰리언 블루
- ⚪ 카드뮴 옐로
- ⚫ 옐로 오커
- ⚫ 번트 엄버
- ⚫ 번트 시에나
- ⚫ 알리자린 크림슨
- ⚫ 카드뮴 레드

재료

합판
아크릴릭 젯소 프라이머
고운 사포(선택 사항)
HB 연필
점을 찍을 수 있는 둥근붓
용제
헝겊 또는 종이 타월

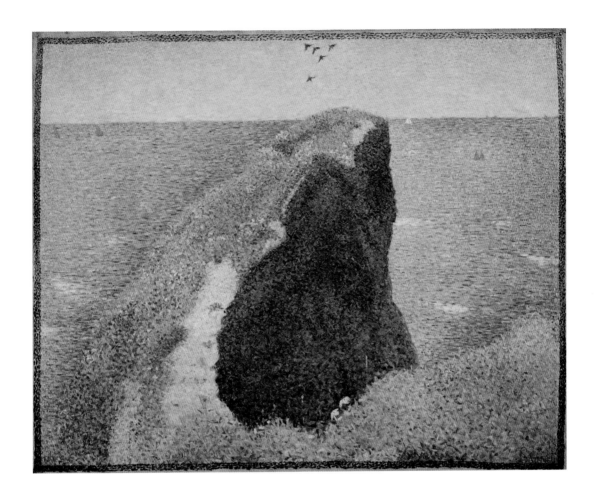

'그랑캉의 오크 곶
Le Bec du Hoc, Grandcamp'
1885년
———
조르주 쇠라
캔버스에 유채

중앙에서 눈길을 사로잡는 바위의 노두가 그림의 구성을 장악하고 있다. 강렬한 햇빛은 험준한 바위 표면에 짙은 보라색 그림자를 드리우고, 바위 뒤의 캔버스 위쪽에는 청록색 바다가 눈부신 여름 하늘과 만나 반짝인다. 노르망디 해안의 이 풍경은 쇠라가 즐겨 그린 소재다. 쇠라는 1885년 이곳에서 처음 휴가를 보내면서 이 해안을 보았다.

쇠라는 점묘법(또는 분할주의)의 선구자였다. 점묘법은 인상주의 (색과 빛)의 기본 원칙을 바탕으로 여기에 과학적 원리를 결합해 즉흥성을 줄이고 좀 더 신중하게 구성한 화풍이다. 쇠라를 비롯한 여러 점묘파 화가들은 색채의 과학적 원리를 연구하고 발전시켰다. 점묘법은 물감을 팔레트에서 섞는 대신 원색의 작은 점이나 짧은 사선을 캔버스에 직접 그리는 것이 핵심이다. 이 색들은 관람자가 작품을 볼 때 서로 섞이는데, 노란색 점 옆에 파란색 점을 칠하면 시각적으로 결합해 관람객의 눈에는 녹색으로 보이는 것이 그 원리다.

화판을 아크릴릭 젯소 프라이머로 밑칠하고 건조합니다. 원한 다면 사포로 문질러 매끄럽게 마감합니다. 연필로 주제가 화판 중앙에 위치하도록 스케치합니다. 단순하게 표현하며 너무 작게 그리지 않도록 합니다.

물감을 용제에 희석하고 기본색으로 아주 가볍게 칠합니다. 저는 세룰리언 블루와 티타늄 화이트를 혼합해 만든 하늘색과, 카드뮴 옐로에 세룰리언 블루를 약간 섞어 만든 연두색을 칠했습니다. 굴뚝은 번트 시에나를 희석해 바르고, 지붕은 프렌치 울트라마린에 소량의 번트 시에나를 혼합해 칠했습니다.

중심 대상의 그림자부터 어두운색 물감으로 점을 찍어 표현합니다. 보통은 팔레트에서 섞어 만드는 것과 같은 색을 쓰지만, 이번에는 색을 섞는 대신 서로 인접하게 점으로 찍습니다. 저는 번트 시에나와 번트 엄버, 알리자린 크림슨으로 굴뚝의 어두운 부분을, 좀 더 밝은 부분은 번트 시에나와 카드뮴 레드, 옐로 오커, 티타늄 화이트로 점을 찍었습니다. 가능한 한 명확하고 뚜렷하게 점을 찍어주세요.

계속해서 점으로 전경을 채웁니다. 저는 프렌치 울트라마린과 번트 엄버, 알리자린 크림슨으로 지붕의 그림자를 그렸고, 밝은 부분은 옅은 세룰리언 블루와 티타늄 화이트로 점을 찍어 표현했습니다.

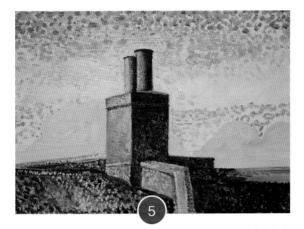

────── 참고 ──────

각각의 색을 칠하고 나면 붓을 깨끗하게 씻으세요. 붓에 물감을 너무 많이 묻히지 않도록 주의합니다. 다시 팔레트에서 물감을 묻힐 때, 붓끝이 무너지지 않도록 뾰족하게 모양을 잡은 후 그립니다.

하늘, 특히 화판 위쪽의 하늘은 더 큰 점과 자국으로 채웁니다. 하늘의 이 부분은 바로 머리 위에 있어 더 가깝게 느껴지는 반면, 지평선 쪽의 하늘은 더 멀리 떨어져 있는 것처럼 보입니다. 따라서 점의 크기를 다르게 해 원근감을 나타냅니다. 또 점을 크게 그리면 색을 빠르게 칠하는 데도 도움이 됩니다. 위쪽 하늘에는 프렌치 울트라마린을 칠하고, 색이 옅은 부분은 세룰리언 블루와 티타늄 화이트로 점을 찍어줍니다. 제 그림에서 아래쪽 하늘은 저녁노을이 지는 듯한 빨간색으로 칠했습니다. 여기서는 카드뮴 레드를 사용했는데, 빨간색이 초록색과 보색을 이루므로 녹색의 나무와 대비되어 더욱 두드러져 보이게 됩니다.

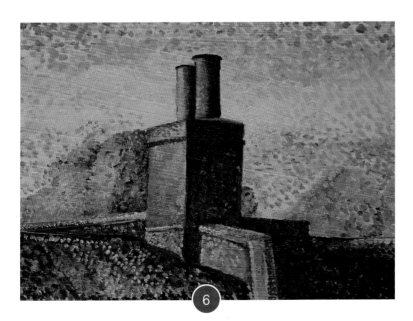

이제 중간 부분을 칠해줍니다. 저는 카드뮴 옐로에 프렌치 울트라마린을 약간 섞어 밝고 강렬한 녹색을 만들었습니다. 어두운 부분부터 색을 채워갑니다. 저는 나무의 어두운 부분을 프렌치 울트라마린 바탕 위에 녹색으로 점을 찍어 표현했습니다. 멀리 있는 나무는 부드럽고 차분한 톤으로 표현하기 위해 녹색과 파란색에 흰색을 섞어 색을 칠했습니다. 마지막으로 굴뚝에 작은 녹색 점을 더합니다. 빨간색과 녹색이 보색을 이루기 때문에 이렇게 하면 빨간색이 더 강렬하고 선명해 보입니다.

스탠리 스펜서
Stanley Spencer

중심색으로 그림에
통일감 형성하기

이번 연습에서는 스탠리 스펜서의 놀랍도록 따뜻한 그림에서 영감을 얻어 색깔에 의해 통일된 장면을 구성한다. 색으로 통일감을 형성하는 기법은 어떤 주제를 그리든 적용할 수 있지만, 여기서는 실내의 한 장면을 선택했다. 커브를 이루는 계단은 스펜서의 그림 속 다리의 곡선을 모방할 수 있고, 실내로 들어오는 빛 또한 그의 그림처럼 몽환적인 분위기를 낼 수 있다.

팔레트

○ 티타늄 화이트

● 프렌치 울트라마린

◐ 카드뮴 옐로

◐ 옐로 오커

● 번트 시에나

재료

밑칠한 캔버스

HB 연필

납작붓, 둥근붓

용제

헝겊 또는 종이 타월

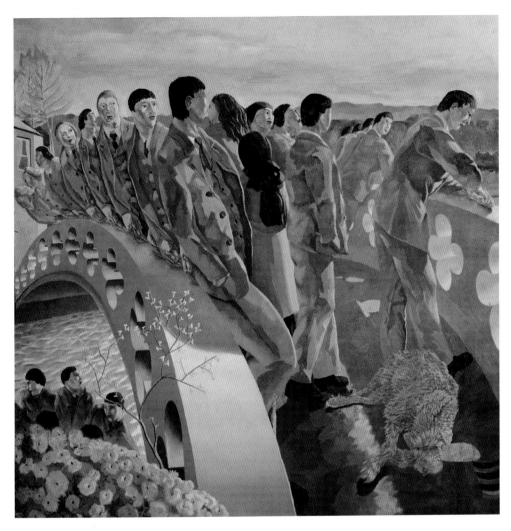

'다리 The Bridge'
1920년

———

스탠리 스펜서
캔버스에 유채

이 몽환적인 그림에서 가장 눈에 띄는 점은 버터톤의 전체적인 색상이다. 물과 다리, 인물의 옷, 하늘이 모두 부드럽고 꿀 같은 색으로 빛나고 있다. 그림 표면은 다리 난간을 표현한 부드러운 그러데이션에서 옷과 도로에서처럼 좀 더 질감이 느껴지도록 미묘하게 전환된다. 다리의 아름다운 곡선에서 물결치는 강의 표면에 이르기까지 스펜서는 물감을 능란하게 다루며 색상뿐 아니라 그림 표면에서 느껴지는 촉감 면에서도 놀라운 조화를 이뤄낸다. 이런 통일성을 바탕으로 스펜서는 상상과 현실을 아름답게 뒤섞었다. 영국 버크셔주에 위치한 쿡햄 Cookham은 그가 남긴 대형 작품(약 120 × 120cm)의 배경이 된 곳이며, 그는 종종 종교적인 주제와 성경 이야기를 화폭에 담았다. 이 작품이 어떤 이야기를 담고 있는지는 여러 가지 해석이 분분하다. 아마도 그림 속 사람들은 쿡햄에서 열렸던 요트 경주를 관람하고 있는지도 모른다.

1

캔버스에 연필로 선택한 장면을 스케치
합니다.

2

전체 장면을 가볍게 칠해줍니다. 지금은
'어두운' 단계로, 좀 더 밝은 톤의 색은
나중에 칠합니다. 중심색은 번트 시에나
와 옐로 오커입니다. 저는 여기에 프렌
치 울트라마린을 아주 약간 섞어 오른쪽
벽과 창문 주위의 어두운 부분에 발랐습
니다. 색상을 조화롭게 유지하더라도 빛
의 효과를 내기 위해서는 어느 정도 색
의 대비가 있어야 합니다. 현재 단계에
서는 물감을 연하게 희석해 전체적으로
가볍게 칠합니다.

3

이제 색을 덧칠하며 밝은 부분을 표현합
니다. 지금은 물감을 희석하지 않고 끈
적거리는 두꺼운 유화 물감을 그대로 칠
해 풍부하게 톤을 올립니다. 그러데이션
영역은 극적인 대비 없이 티타늄 화이트
를 섞은 옐로 오커에서 아무 것도 섞지
않은 옐로 오커와 번트 시에나로 자연스
럽게 변화를 줬습니다. 가장 밝은 부분
은 소량의 옐로 오커와 카드뮴 옐로에
티타늄 화이트를 섞어 발랐습니다. 하이
라이트의 경우, 둥근붓을 사용하면 색을
섞을 때 가장자리가 거칠게 표현되는 것
을 피할 수 있습니다. 다시 말해, 가장자
리가 부자연스럽게 두드러져 보이지 않
습니다.

─── **참고** ───

색상과 톤을 조화롭게 유지하려면 그림
전체를 동시에 작업해야 합니다. 저는
오른쪽 벽에도 왼쪽 계단 아래와 똑같
은 색상을 발랐습니다.

마지막 단계에서는 난간, 레일, 창틀 등의 작은 디테일을 칠합니다. 그림에서 한 걸음 물러서서 전체 그림이 조화를 잘 이루는지 확인한 다음, 최종 수정합니다.

J.M.W. 터너

J.M.W. Turner

새벽이나 황혼의 분위기 만들기

J.M.W. 터너는 다양한 기법을 사용해 분위기를 연출했다. 테레빈유로 물감을 엷게 희석해 물감 아래로 흰 캔버스를 비치게 함으로써 물감에 빛을 더하거나, 밝은색 줄무늬를 임파스토로 표현해 빛이 표면에 바로 비추는 효과를 내곤 했다. 이번 연습에서 익힐 터너의 기법으로 빛의 효과는 물론 전체 장면이나 풍경의 분위기를 포착할 수 있다. 뒷장의 그림은 런던의 템스강 부근에 있는 배터시 발전소의 풍경이다.

팔레트

○ 티타늄 화이트
● 프렌치 울프라마린
● 카드뮴 옐로
● 네이플즈 옐로
● 번트 엄버
● 번트 시에나
● 알리자린 크림슨

재료

밑칠한 캔버스
납작붓
팔레트 나이프
용제
헝겊 또는 종이 타월

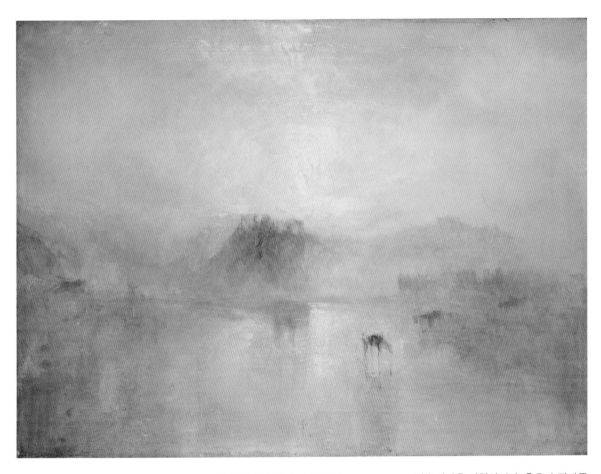

'노럼성, 일출
Norham Castle, Sunrise'

1845년경

———

J.M.W. 터너
캔버스에 유채

이 그림은 영국 노섬벌랜드 Northum-berland의 트위드 강가에 있는 노럼성의 폐허를 그린 것이다. 분홍색과 파란색이 뒤섞인 실안개 속에 흐릿해진 노럼성은 하늘과 땅 사이에 걸쳐 있는 듯 보인다. 밝게 빛나는 태양이 풍경을 녹이면서 전체 장면이 희미하게 반짝인다. 터너는 이 풍경을 잘 알았다. 그는 이 작품을 완성하기까지 수년간 수채화로 이곳의 폐허를 그렸고, 이런 연습이 이 작품의 비현실적이고 부드러운 느낌을 형성하는 데 기여했을 것이다. 터너가 생의 막바지에 이르러 완성한 이 그림은 한 번도 전시된 적 없다. 그는 이 그림을 미술시장을 시험하거나, 혹은 수집가들이 이처럼 특이한 그림을 살 것인지 알아보기 위해 그렸을지도 모른다. 아니면 순전히 자기 자신을 위해 어느 한 장소와 순간을 기록하고 음미하려고 그린 것일 수도 있다. 이 작품은 단순히 장소를 사실적으로 묘사하기 위해서가 아니라, 장소에서 전해지는 느낌을 포착하기 위해 그린 것이다. 장소의 빛과 분위기는 구체적인 세부사항이 아니라 작품의 주된 초점 그 자체다.

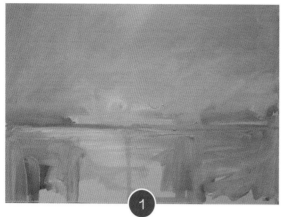

프렌치 울트라마린과 티타늄 화이트를 섞어 다량의 하늘색을 만들고, 어렴풋이 보이는 수평선을 가볍게 칠합니다. 이때 빛이 물과 제일 제대로 맞닿는 전경의 중앙은 빈 곳으로 일부 남겨둡니다.

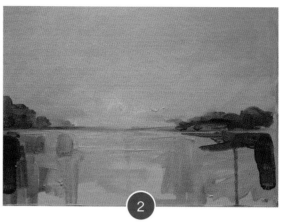

번트 시에나를 희석해 넓은 납작붓으로 지면을 대략 칠합니다. 희석한 물감이 흘러내려도 걱정하지 마세요.

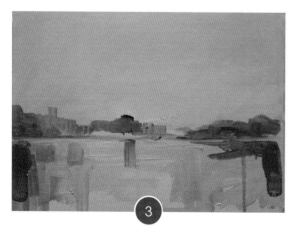

옅은 푸른 하늘의 위쪽을 좀 더 칠하면서, 프렌치 울트라마린과 번트 시에나를 넓은 납작붓에 묻혀 풍경의 형태도 쌓아갑니다. 이런 색들이 젖어 있는 하늘에서 흐릿해지고 번지도록 둡니다.

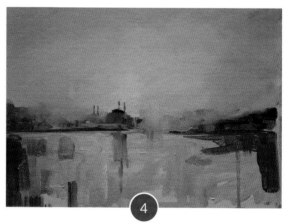

알리자린 크림슨과 번트 시에나에 티타늄 화이트를 섞어 분홍빛이 도는 빨간색을 만들고, 이것을 깃털 같은 붓터치로 짧게 칠해 질감이 느껴지도록 하늘을 칠합니다. 카드뮴 옐로에 티타늄 화이트를 섞어 하늘 중앙에 바르고, 노란색이 가장 밝은 부분에 집중되게 합니다. 이때 물감을 너무 묽게 희석하지 말고 농도를 진하게 해 표면에 쌓아 올린다고 생각하세요. 힘 있고 자유로운 붓놀림으로 하늘에 있는 색을 물 쪽으로 끌어 내립니다. 그림의 양쪽 측면은 어두운 번트 엄버를 약간 칠합니다.

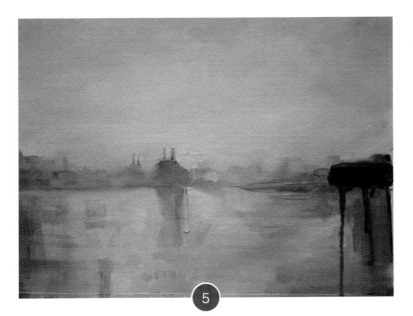

그림 표면에 물감을 계속 덧칠하면서 물감을 희석해 그림 아래로 흘러내리게 합니다.

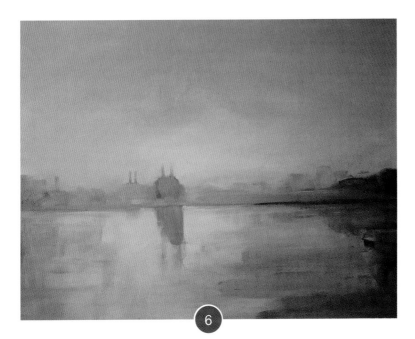

팔레트 나이프나 비슷한 도구를 사용해 그림 표면을 긁어내거나, 혹은 헝겊이나 종이 타월로 물감을 닦아내 캔버스 면의 흰색을 살짝 드러내서 밝은 부분을 만듭니다. 강렬하고 밝은 하이라이트를 주려면 티타늄 화이트에 카드뮴 옐로와 네이플즈 옐로를 약간 섞어 임파스토 기법으로 해당 부분에 칠합니다.

제임스 애벗 맥닐 휘슬러

James Abbott McNeill Whistler

물감을 희석하고 색 혼합하기

이번 연습에서는 오일과 용제로 물감을 희석하는 기술을 탐구한다. 제임스 애벗 맥닐 휘슬러처럼 저녁 하늘을 그리면서 팔레트의 모든 색을 혼합해 사실적이고 분위기 있는 일몰과 어두운 전경을 그려보자. 휘슬러 그림과 같이 생생하고 즉흥적으로 풍경을 담아내려면 빠르면서 힘을 빼고 느슨하게 작업을 진행해야 할 것이다.

팔레트

○ 티타늄 화이트

● 프렌치 울트라마린

◍ 카드뮴 옐로

● 번트 시에나

재료

밑칠한 캔버스

납작붓

용제

오일

헝겊 또는 종이 타월

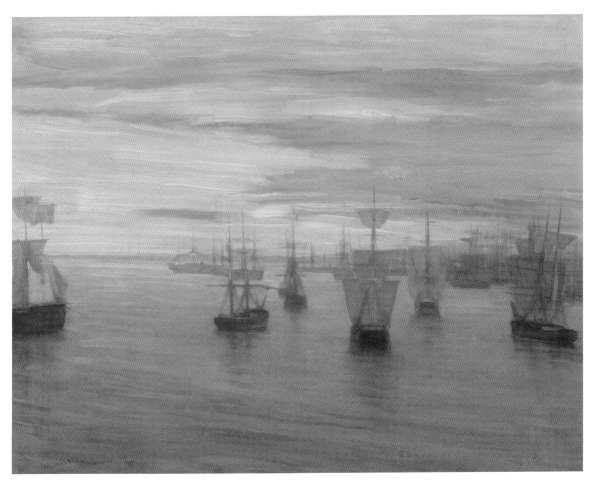

'피부색과 녹색의 황혼: 발파라이소
Crepuscule in Flesh Colour and Green: Valparaiso'
1866년

제임스 애벗 맥닐 휘슬러
캔버스에 유채

휘슬러는 항구에 정박한 배들의 잔잔한 풍경을 화폭에 담았다. 가라앉는 해가 보라색과 주황색으로 구름을 밝히고, 저녁 빛이 반짝이는 초록빛 물에 번지면서 배들조차 바다 풍경 속으로 녹아 들어 흐릿해지는 것처럼 보인다.

휘슬러는 풍경화와 초상화에서 조화를 만들어내는 화가였다. 그는 종종 음악 용어를 작품의 제목에 활용했다. 휘슬러는 그림을 그저 캔버스에 여러 색을 배열한 것으로 여겼지만, 작품으로 미묘한 이야기를 전할 줄도 알았다. '발파라이소'는 이 그림을 그린 해에 스페인의 폭격을 받은 칠레의 항구를 구체적으로 언급하고 있다.

기술적 측면에서 휘슬러는 매우 실험적이었고, 자신의 그림을 한계까지 몰아붙이는 것을 좋아했다. 그는 테레빈유와 린시드유를 혼합해 유화 물감을 희석했지만, 흔히 사용하지 않는 또 다른 미디엄을 추가해 원하는 광채를 얻기도 했다. 이렇게 희석한 물감을 일컬어 그는 '유리 표면에 불어넣는 숨결'과 같다고 말했다.

저녁 하늘의 가장 어두운 위쪽 부분을 칠할 파란색 물감을 충분히 만듭니다. 물감을 아끼지 말고, 캔버스의 4분의 1 이상을 칠할 정도의 넉넉한 양을 준비합니다. 티타늄 화이트에 원하는 색이 나올 때까지 프렌치 울트라마린을 섞습니다. 이 파란색을 캔버스 위쪽의 3분의 1지점까지 가로로 부드럽게 바릅니다. 붓을 씻고, 파란색 바로 아래에 티타늄 화이트를 칠합니다.

이제 하단의 흰색 영역에서부터 색을 혼합합니다. 가로 방향으로 붓질하며 캔버스 가장자리까지 한 번에 칠합니다. 천천히 부드럽게 파란색을 칠한 부분으로 이동합니다. 그러데이션을 부드럽게 표현하려면 물감을 계속 가볍게 발라야 합니다. 색을 혼합할 때는 항상 캔버스에서 붓을 떼지 않고, 색을 다 칠하고 난 뒤 붓을 세척합니다.

팔레트에서 티타늄 화이트와 소량의 번트 시에나를 섞어 분홍색을 만듭니다. 이 색을 하늘색 아래에 칠하고 전 단계에서 한 것처럼 부드럽게 가로로 붓질합니다. 위쪽으로 색을 혼합하면서 옅은 파란색이 나올 때까지 칠합니다. 칠을 하고 나면 따뜻한 느낌의 흐릿한 색상이 만들어집니다.

이제 팔레트에서 소량의 카드뮴 옐로와 번트 시에나를 섞어 밝고 따뜻한 주황색을 만듭니다. 이 색으로 일몰을 그립니다. 색의 강도를 낮추려면 티타늄 화이트를 추가하면 됩니다. 만들어진 주황색을 앞에서 칠한 분홍빛 아래에 바르고 다시 위쪽으로 색을 섞어줍니다. 일몰이 지나치게 강렬하면 캔버스에 바로 흰색을 섞어도 됩니다.

깨끗한 붓으로 팔레트의 깨끗한 부분에 프렌치 울트라마린과 번트 시에나를 혼합해 어두운 보라색을 만듭니다. 이 색을 하늘 바로 아래에 하얀색 틈이 보이지 않을 때까지 칠합니다.

티타늄 화이트를 팔레트에 짜고 같은 양의 오일과 소량의 용제를 섞습니다. 이것을 아래쪽 어두운 부분의 4분의 3지점까지 발라 잔잔하고 부드러운 물처럼 보이게 합니다.

참고

용제 옆에 작은 통을 마련해두고 오일을 넣습니다. 단계마다 약간의 오일과 소량의 용제를 물감에 섞어 줍니다. 오일과 용제를 혼합하면 물감이 촉촉한 상태로 있어 혼합하기 쉬워집니다. 하지만 오일을 너무 많이 사용하면 물감의 안료가 '팽창해' 캔버스에 잘 발리지 않습니다. 알맞은 농도를 맞추려면 몇 번의 시행착오를 겪어야 합니다.

구름은 5단계에서 만든 어두운 보라색 혼색으로 하늘에 바로 칠합니다. 캔버스의 밝은 물감은 어두운색과 자연스럽게 섞이기 시작합니다. 티타늄 화이트를 추가하면 구름이 더 밝아지고, 소량의 번트 시에나나 프렌치 울트라마린을 섞으면 더 따뜻하거나 더 차가운 색조를 띠게 됩니다(물감을 많이 섞으면 색이 강렬해지니 너무 많이 섞지는 마세요).

마지막으로 4단계에서 만든 밝은 주황색에 티타늄 화이트를 약간 혼합해 더 작은 붓으로 구름 아래쪽의 밝은 빛을 표현합니다.

아르망 기요맹
Armand Guillaumin

보색과 색 이론

이번 연습에서는 보색을 이용해 풍경의 생동감과 광채를 높이는 간단한 색 이론을 알아본다. 유화는 유화 물감이 만들어내는 풍부한 색감과 폭넓은 색상 덕분에 자연의 색을 탐구하기에 완벽한 매체다. 여기서는 아르망 기요맹처럼 나무와 강, 강둑의 잔디밭 풍경을 그리긴 했지만, 아름다운 색채는 도시를 비롯한 모든 곳에서 찾을 수 있다.

팔레트

◯ 티타늄 화이트
● 프렌치 울트라마린
◯ 카드뮴 옐로
● 옐로 오커
● 번트 시에나
● 카드뮴 레드

재료

밑칠한 캔버스
납작붓, 필버트붓, 둥근붓
용제
헝겊 또는 종이 타월

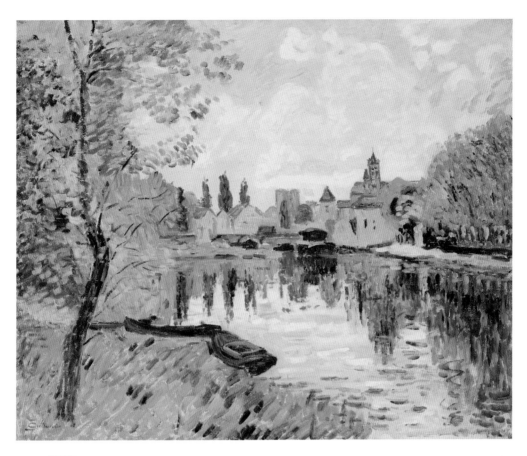

'모레-쉬르-루앙
Moret-sur-Loing'

1902년

———

아르망 기요맹
캔버스에 유채

오후의 태양이 강 수면을 비추며 빛과 색으로 풍경을 가득 채운다. 밝은 빨간색 보트가 초록빛 강가에 매여 있고, 분홍색과 보라색 집들이 저 멀리 옹기종기 모여 있는 가운데 그림의 왼쪽에는 밝은 노란색 나뭇잎이 햇빛에 반짝인다. 이 모든 구성요소가 캔버스 바깥으로 발산한다.

그림의 색채는 눈에 띄게 밝고 생동감 넘친다. 기요맹은 보색을 서로 나란히 배치하고 불규칙한 짧은 사선과 점들을 칠해 각 요소의 효과를 강조했다. 보색은 색상환에서 서로 마주 보고 있는 색이다. 삼원색은 빨강, 파랑, 노랑이며, 원색의 보색은 나머지 두 원색을 섞어

서 만든다. 예를 들면, 빨간색의 보색은 (노란색과 파란색을 섞은) 녹색이다. 기요맹의 그림에서 빛나는 빨간 배가 녹색 강가 옆에서 그토록 밝아 보이는 것처럼 보색을 나란히 배치하면 두 색 모두 더 밝아 보인다.

이 아름답고 고요한 센강 유역의 풍경에 마음을 빼앗긴 다른 인상파 화가들처럼 기요맹도 다양한 빛과 기상 조건이 풍경에 미치는 영향에 매료되었고, 이 장면을 다양한 버전으로 그렸다.

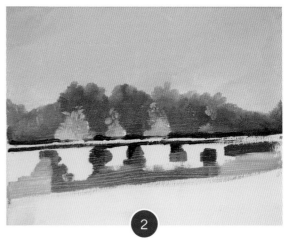

티타늄 화이트와 프렌치 울트라마린을 섞어 하늘색을 만듭니다. 중간 크기의 납작붓으로 하늘을 칠하며, 나무들이 그려질 선 바로 아래까지만 이 색을 바릅니다. 윤곽선을 먼저 그리지 말고 캔버스에 바로 작업하세요.

이제 중간 부분 차례입니다. 여기서는 늘어선 가을 나무와 강을 그립니다. 저는 카드뮴 레드와 번트 시에나에 프렌치 울트라마린을 섞어 붉은빛이 도는 보라색을 제조하고, 여기에 티타늄 화이트를 혼합해 색을 밝게 만들었습니다. 이어서 필버트붓으로 짧게 두드리듯 나무와 물에 비치는 나무 그림자를 칠하면서 색이 살짝 불규칙하게 나타나도록 했습니다. 카드뮴 옐로와 옐로 오커, 소량의 카드뮴 레드를 섞어 가장 밝은 나무를 칠할 강렬한 주황색을 만들었습니다. 나무 아래는 보색인 순수한 파란색을 발라 강둑을 강조했습니다. 이 단계에서는 단순히 풍경을 그리는 것이고, 이제 이 위에 색을 쌓아 올릴 것입니다.

참고

인상주의 화가들은 풍경에서 빛의 효과를 관찰하고 그렸습니다. 풍경화는 일 년 중 어느 때라도 그릴 수 있지만, 맑고 밝은 날에 색채가 가장 두드러지게 나타납니다.

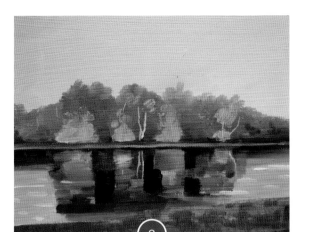

전경을 칠합니다. 저는 물의 표면에도 색을 칠하며, 순수한 티타늄 화이트로 짧은 선을 그려 넣었습니다. 자작나무의 흰 몸통을 표현하기 위해 붓대 끝으로 그림을 긁어내 아래 있던 흰색 프라이머를 드러냈습니다. 보색의 조합을 염두에 두고 그림 표면에 색을 덧칠합니다. 강렬한 색을 칠하는 것을 두려워하지 마세요.

━━━━━━━━━ **참고** ━━━━━━━━━

풍경화를 그릴 때는 뒤에서 앞으로 작업을 진행하는 것이 좋습니다. 이를테면 하늘을 먼저 칠한 다음 중간 부분을 그리고, 마지막으로 전경을 완성합니다.

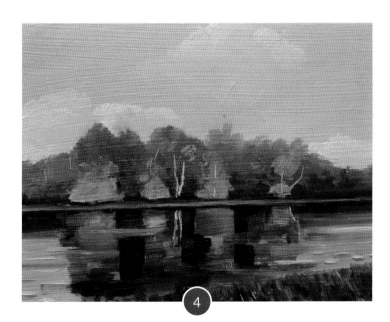

마지막 단계에서는 세부묘사를 합니다. 저는 구름과 전경의 잔디를 추가로 그렸습니다. 세부묘사를 할 때도 보색 대비를 고려합니다. 저는 일부러 전경의 녹색 잔디에 카드뮴 레드로 짧은 선을 그려 넣었습니다.

주제와
접근법

존 컨스터블

John Constable

야외에서 유화 물감으로 스케치하기

이번에는 야외에서 그리는 연습을 한다. 존 컨스터블은 작은 캔버스, 어두운색 그라운드, 한정된 팔레트 색과 큰 납작붓으로 작업하는 기술을 발전시켰다. 그의 방식과 기법으로 여러분도 작은 유화 스케치를 그릴 수 있다. 이번 연습에서 선택한 장면은 커다란 두 그루의 플라타너스가 화폭을 채우는 도시 풍경이다. 넓은 나뭇잎 부분을 그리면서 컨스터블의 넓고 기술적인 붓놀림을 실험해보자.

팔레트

- ○ 티타늄 화이트
- ● 마스 블랙
- ● 프렌치 울트라마린
- ● 카드뮴 옐로
- ● 번트 엄버
- ● 번트 시에나

재료

밑칠한 캔버스
납작붓
용제
헝겊 또는 종이 타월

**'스토크-바이-네이랜드
Stoke-by-Nayland'**

1810-11년경

───────

존 컨스터블
캔버스에 유채

바람 부는 가을날, 밝은 햇살이 구름을 뚫고 나와 보따리를 이고 풍경 속을 지나는 한 여성을 환하게 비춘다. 저 멀리 잡목림 너머로는 웅장한 교회가 보인다.

컨스터블은 자신이 성장한 서퍽의 풍경을 좋아했고, 아주 잘 알았다. 그는 야외에서 많은 시간을 보내며 사랑하는 서퍽의 정수를 담은 작은 유화 스케치를 그렸다. 시간이 흐르면서 컨스터블은 순식간에 사라지는 자연의 아름다움을 재현할 방법을 발전시켰다. 그는 작고 휴대할 수 있는 서포트를 준비해 다양한 그라운드를 미리 칠해 두었다. 따뜻한 여름 저녁은 분홍색을, 폭풍우가 치는 날을 그릴 때는 짙은 갈색의 그라운드를 발랐다. 이 작품의 바탕을 이루는 짙은 색 그라운드는 하늘의 극적인 변화와 풍경에 강한 깊이감을 주는 어두운 그림자를 만드는 데 효과적이다. 컨스터블은 특정한 기상 효과를 열성적으로 화폭에 담았고, 팔레트의 색 종류를 제한하고 넓고 도발적인 붓놀림으로 이러한 장면을 빠르게 그려나갔다. 세부 묘사는 거의 없는데 교회 창문과 같은 몇몇 요소만 대략 스케치 되어 있을 뿐이다. 이러한 모든 특징이 이 그림에서 거센 바람이 부는 듯한 효과를 불러일으킨다.

━━━━━━━ 참고 ━━━━━━━

야외에서 그림을 그릴 때는 모든 것을 간소화하고 최소한의 도구만 준비합니다. 꼭 종이가 아니더라도 서포트는 작고 가벼워야 합니다. 프라이머로 밑칠한 카드 정도가 좋습니다. 카드나 종이를 테이프로 붙여둘 (A3보다 작은 크기의) 단단한 화판도 필요합니다. 색의 범위도 최소한으로 유지합니다. 저는 작은 시가통을 팔레트로 사용하는데, 그림을 그리고 나서 뚜껑을 닫을 수 있어 물감이 여기저기 묻을 걱정을 하지 않아도 되기 때문입니다.

캔버스 화판을 준비합니다. 소량의 번트 엄버와 마스 블랙을 희석해 캔버스에 가로지르듯 발라 거친 질감의 균일하고 어두운 갈색 표면을 만듭니다.

티타늄 화이트와 프렌치 울트라마린을 섞어 하늘색을 만들고 중간 부분의 나무와 지평선이 있는 지점까지 하늘을 칠합니다. 구름은 프렌치 울트라마린과 번트 시에나, 티타늄 화이트를 섞어 차가운 톤의 회색을 만들어 빠른 붓터치로 그려줍니다. 붓을 씻은 후 회색과 너무 많이 섞이지 않도록 주의하면서 티타늄 화이트로 밝은 하이라이트를 추가합니다.

깨끗한 붓에 소량의 용제를 묻혀 마스 블랙을 부드럽게 풀어준 다음 풍경의 어두운 부분을 칠합니다. 조심스러워하지 말고 대담하게 작업하세요.

저는 프렌치 울트라마린과 카드뮴 옐로를 혼합해 다양한 톤의 녹색을 만들어 빠르게 나뭇잎을 칠하고, 바로 아래에 검은 그림자까지 그렸습니다. 3단계에서 사용한 검은색을 사용하면 색에 미묘한 변화를 주면서 나뭇잎에 약간의 입체감도 형성할 수 있습니다.

이제 그림의 좀 더 세부적인 요소를 그립니다. 저는 계속해서 넓은 납작붓을 사용해 번트 시에나로 건물을 붉게 칠했습니다. 그런 다음 하늘을 칠할 때 사용한 푸른빛이 도는 회색을 거칠게 발라 길을 표현했습니다.

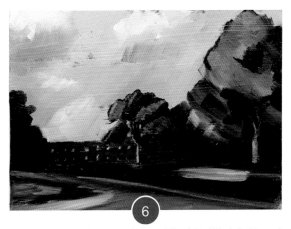

참고

작업이 끝나면 그림이 안쪽을 향하도록 뒤집고 화판에 테이프로 고정해 두어도 좋습니다. 이렇게 하면 그림이 더러워지거나 긁히는 것을 방지할 수 있습니다. 화판에 일부 물감이 눌릴 수 있지만, 돌아와서 그 부분을 수정하면 됩니다.

몇 가지 작은 디테일을 추가해 그림을 마무리합니다. 붓 모서리에 적당한 색을 묻혀 작은 요소들을 그립니다. 저는 건물 창문을 대략 표시하고 나무 몸통에 비치는 빛을 강조했습니다. 이 그림은 스케치이므로 너무 세세히 그리지 않도록 합니다.

마크 거틀러
Mark Gertler

한정된 팔레트 색상으로 형태와 구조 강조하기

이번 연습에서는 집안에서 볼 수 있는 평범하고 사소한 물건을 중심 주제로 그린다. 나는 형태가 멋진 다리미를 선택했다. 마크 거틀러와 같이 한정된 팔레트 색상과 진한 윤곽선을 사용해 선택한 주제의 형태를 강조하고, 배경에 기하학적 형태를 만들어 구성해보자.

팔레트
- ⬜ 티타늄 화이트
- ⬛ 마스 블랙
- ⬛ 프렌치 울트라마린
- ⬤ 옐로 오커
- ⬤ 알리자린 크림슨

재료
밑칠한 캔버스
HB 연필
납작붓, 둥근붓
용제
헝겊 또는 종이 타월

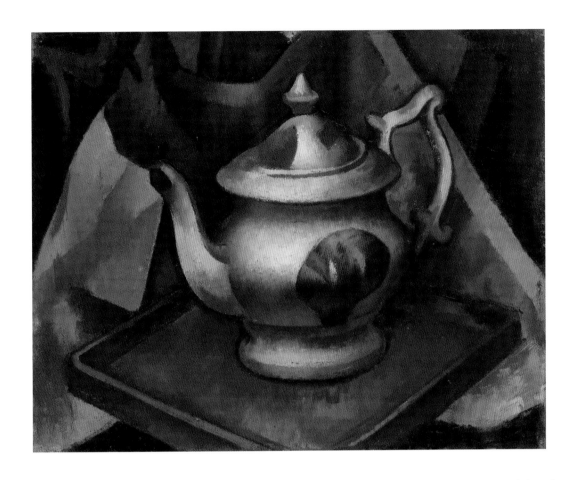

'찻주전자 The Tea Pot'
1918년

마크 거틀러
캔버스에 유채

이 작품은 형태와 구조가 주된 특징을 이룬다. 티포트의 뚜렷한 윤곽선과 부드럽고 차분한 색채가 형태를 더욱 강조한다. 찻주전자의 하얀 표면은 흐릿한 빛 속에서 광채를 띠며 그늘진 배경에서 더욱 두드러져 보인다. 거틀러는 화면을 평평하게 만들어 기존의 원근법을 왜곡하고 각도를 변형하는데, 이러한 특징은 비틀린 주둥이와 녹색 쟁반에서 더욱 뚜렷하게 나타난다. 또 배경과 전경을 연결해, 배경의 각진 형태를 찻주전자와 같은 두툼한 모양의 기하학적 형태로 변형시킨다. 거틀러는 가난한 집안에서 성장했지만, 타고난 재능으로 슬레이드 예술학교 Slade School of Art에 입학했고, 그곳에서 크리스토퍼 네빈슨 Christopher Nevinson, 스탠리 스펜서 등의 예술가를 만날 수 있었다. 후기 인상주의에 대한 관심에 힘입어 거틀러는 고유의 대담하고 직접적인 스타일을 발전시켰다. 특히 기하학적 형태로 사물을 표현하고, 원근법을 무시하며, 평범한 소재를 즐겨 그린 폴 세잔의 작업 방식이 '찻주전자'에도 엿보이며, 여기서 거틀러는 평범한 찻주전자를 이국적이고 흥미로운 소재로 탈바꿈시킨다.

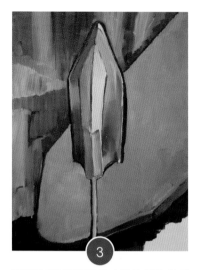

연필로 그리려는 대상의 윤곽을 스케치합니다. 캔버스에서 연필로 그리기는 쉽지 않으니, 실수하더라도 걱정하지 마세요. 어차피 그 위에 물감을 다시 칠할 것입니다.

마스 블랙으로 연필선을 따라 굵게 윤곽선을 그립니다. 많은 양의 프렌치 울트라마린을 용제에 희석한 후 알리자린 크림슨을 살짝 섞어 보라색을 만듭니다. 이 색으로 배경을 칠하며, 간단한 기하학적 모양을 만듭니다. 티타늄 화이트 또는 마스 블랙, 프렌치 울트라마린을 칠해 하이라이트와 그림자를 나타냅니다.

프렌치 울트라마린에 소량의 옐로 오커를 혼합하고 여기에 (검은색과 흰색을 섞은) 회색을 살짝 섞어 톤을 낮춥니다. 이 혼색을 소량의 용제로 희석해 중심 주제를 칠하는데, 하이라이트를 줄 부분은 남겨둡니다.

=== 참고 ===

그림에서 색상을 조화시키려면 그림에 등장하는 모든 요소에 몇 가지의 동일한 색상을 사용합니다.

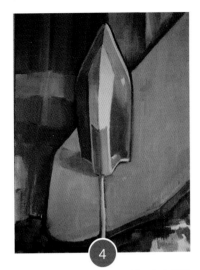

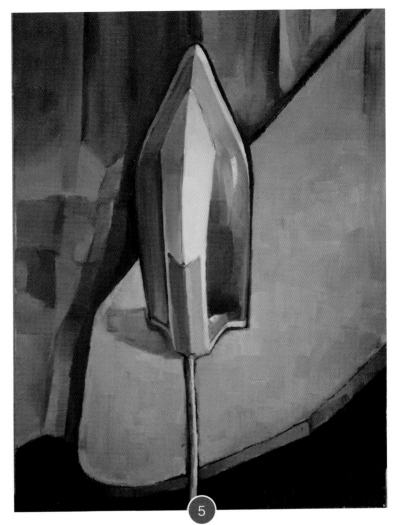

이제 중심 주제에 좀 더 색을 쌓아 올릴 차례입니다. 3단계에서 만든 혼색에 마스 블랙을 소량 섞습니다. 이 색으로 대상의 가장 어두운 부분을 강조하고 그림자를 그리면서 구체적인 형태를 만들어 갑니다.

몇몇 부분에 하이라이트를 주고 그림자를 더 어둡게 만들면서 계속해서 배경과 전경에 색을 칠합니다. 여기서는 물감을 희석하지 않으며, 배경의 기하학적 형태가 사라지지 않도록 주의합니다. 뭉툭하고 고르지 않게 붓질하는데, 이렇게 칠하면 형태와 구조를 만들기가 더 쉬워집니다. 그림의 주요 초점은 다리미이므로, 붓터치를 잘 어우러지게 해 배경보다 전경에서 더 부드러운 톤의 그러데이션을 만듭니다. 이런 부드러운 붓터치가 곡선과 형태를 강조합니다.

치체스터의 조지 스미스
George Smith of Chichester

대기원근법으로 깊이감 형성하기

치체스터의 조지 스미스는 우리가 금방이라도 발 디딜 수 있을 것만 같은 풍경을 그렸다. 이번 연습에서는 대기원근법을 활용해 이와 같은 깊이감과 공간감을 가진 풍경화를 그린다. 이러한 그림은 상상으로 그린 단순한 풍경화로, 하늘과 만나며 점차 사라지는 땅에 집중하고 암시적인 푸른빛을 멀리 등장시킨 것이다. 대기원근법으로 깊이감을 표현하는 기법을 익히고 나면, 전경에는 원하는 만큼의 세부 사항을 그려 넣을 수 있다.

팔레트
○ 티타늄 화이트
● 프렌치 울트라마린
● 카드뮴 옐로
● 옐로 오커
● 번트 엄버
● 번트 시에나

재료
밑칠한 캔버스
납작붓
용제
헝겊 또는 종이 타월

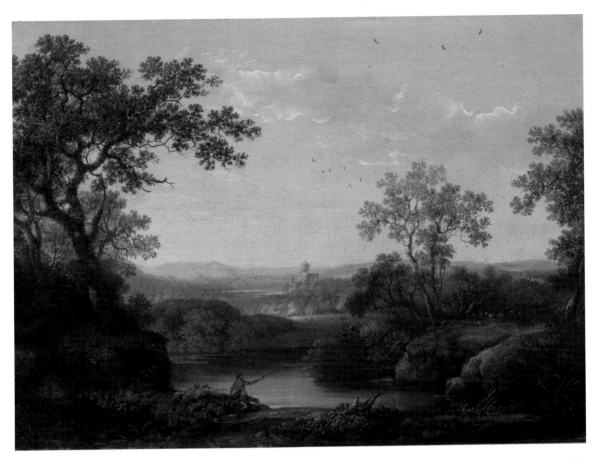

**'고전적인 풍경
Classical Landscape'**

1760-70년경

———

치체스터의 조지 스미스
캔버스에 유채

석양이 전체 풍경을 황금빛으로 물들이고, 나무로 둘러싸인 작은 호수에서 한 남자가 낚시하고 있다. 모든 것이 평화롭고 완벽한 균형을 이룬다.

이 작품에서 스미스는 대기원근법을 활용해 깊이감을 강조한다. 멀리 있는 물체는 불분명하게 나타나고, 색은 더 밝고 푸른빛을 띤다. 중간 정도 거리에 자리한 나무들은 다소 희미하게 보이고, 지평선 멀리에 위치한 언덕은 거의 하늘로 사라지는 듯하다.

이 그림은 당시의 전형적인 화풍을 반영한다. 18세기 후반에 예술가들은 풍경의 개념에 몰두했다. 그들은 숭고한 관념을 표현하거나 고전적인 이상을 풍경에 반영하는 등 다양한 미학적 관점으로 풍경에 접근했다. 이러한 풍경화는 상상력과 자연을 관찰하며 그린 스케치를 바탕으로 작업실에서 완성되었다. 화가들은 자신들이 표현하고 싶은 효과를 강조하기 위해 특정한 자연 현상을 강조하기도 했는데, 유화 물감은 이 작품에서처럼 빛의 효과를 포착하는 데 아주 훌륭한 매체다. 오랫동안 젖은 상태를 유지하는 유화 물감의 특성 덕분에 몇 차례에 걸쳐 색을 매끄럽게 혼합해 그림의 톤과 색상에 변화를 줄 수 있기 때문이다.

프렌치 울트라마린과 티타늄 화이트를 같은 비율로 섞어 하늘을 먼저 칠합니다. 캔버스 위쪽에 넓고 고르게 물감을 바릅니다. 붓을 씻고 난 다음 파란색 아래에 티타늄 화이트를 한 줄 칠해 파란색과 섞이게 합니다. 다시 붓을 씻은 다음 번트 시에나에 티타늄 화이트를 살짝 섞어 붉은빛을 띠는 따뜻한 분홍색을 만듭니다. 이 색을 흰색 아래에 칠하고, 위의 흰색과 파란색에 섞이게 합니다.

옐로 오커에 소량의 티타늄 화이트를 섞어 분홍색 아래에 칠합니다. 캔버스 위쪽으로 하늘의 나머지 부분과 색을 섞어줍니다. 붓을 씻고 나서 티타늄 화이트를 아랫부분 전체에 칠해줍니다.

참고

캔버스 위에서 젖은 유화 물감을 혼합할 때는 물감을 넉넉히 사용해야 합니다. 나중에 바른 색을 기존의 색과 섞을 때는 캔버스에 물감을 충분히 발라야 원하는 효과를 얻을 수 있습니다. 붓의 양쪽에 묻은 물감을 모두 사용하려면 색을 바를 때 붓을 뒤집어 주는 것을 잊지 마세요.

프렌치 울트라마린에 소량의 번트 엄버와 옐로 오커를 혼합해 어두운 녹색을 만듭니다. 이 색을 캔버스 아래쪽에 가로로 칠합니다. 극적인 대비를 나타내기 위해 이 어두운 녹색은 거의 검은빛을 띠어야 합니다.

충분한 양의 카드뮴 옐로에 프렌치 울트라마린을 살짝 섞어 생동감 있는 녹색을 만듭니다. 이 색을 캔버스 아래쪽의 진한 녹색 위에 칠하고 아래 방향으로 색을 섞어줍니다. 색을 약간 불규칙하게 칠해 미묘한 차이가 있는 다양한 톤의 녹색을 만들어야 하므로 전체를 매끄럽게 칠하지 마세요.

이제 이 색을 위 방향으로 하늘 아래의 흰색 부분까지 섞어줍니다. 한쪽 면을 높이 칠해 언덕을 만듭니다. 하늘 아래쪽의 흰색은 이제 풍경 속으로 점차 희미하게 사라지며 톤을 밝힙니다.

작은 납작붓을 사용해 1단계에서 만든 옅은 파란색을 녹색 위쪽에 가로로 길게 칠해 하늘과 섞이게 합니다. 이제 녹색을 이 파란색 층과 섞어 긴 띠를 만드는데, 이는 중간에 늘어선 언덕을 나타냅니다. 붓끝으로 언덕의 어두운 가장자리를 정리합니다.

유언 어글로우
Euan Uglow

대상을 정밀하게 나눠 형태 구성하기

유언 어글로우는 정밀함의 대가였다. 그는 대상을 작은 부분으로 해체하기 위해 정확하게 측정하고 표시한 다음 이를 바탕으로 대상의 정확한 구조와 형태를 만들었다. 이번 연습에서는 그의 정밀한 표현 방식을 익힌다.

팔레트
- ○ 티타늄 화이트
- ● 프렌치 울트라마린
- ● 옐로 오커
- ● 번트 시에나
- ● 알리자린 크림슨

재료
종이
밑칠한 캔버스
HB 연필, 6B 연필
납작붓
용제
헝겊 또는 종이 타월

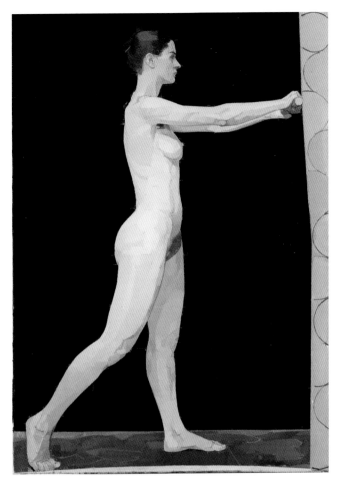

'자기 Zagi'

1981-2년

———

유언 어글로우
캔버스에 유채

이 작품에서 우리는 팔을 뻗은 채 서 있는 모델의 옆모습을 볼 수 있다. 모델은 멍하니 앞을 응시하고, 창백한 피부는 검은 배경과 뚜렷한 대조를 이루며 두드러진다.

모델의 정형화된 자세가 정지된 듯, 거의 무생물처럼 느껴지는 것은 이 포즈가 중국의 작은 액션 피겨, '자기'를 모방한 것이기 때문이다. 어글로우에게 회화의 궁극적 목표는 감정적 만족을 채우는 것이라기보다 '시각적 진실'을 추구하는 것이었다. 모든 면을 주의 깊게 측정한 이 작품은 정확성에 대한 어

글로우의 강박을 증명한다. 어글로우는 작업과정의 정교함을 드러낸다. 그가 사용한 특징들은 우리가 그림을 보고 있다는 사실을 상기시킨다.

작고 뚜렷하게 구분되는 부분들로 구성한 피부 톤이 어우러져 모델의 형상을 만들고, 관람객의 초점은 그림 표면으로 유도해 일종의 평평함을 만들어 낸다. 극도의 정확성과 미묘한 추상적 특징 사이에서 생기는 긴장감이 바로 어글로우의 작품을 매우 흥미롭게 만드는 요소다.

그림을 그릴 캔버스와 같은 크기의 종이에 연필로 여러분의 손을 뚜렷한 선으로 스케치합니다. 음영은 넣지 않아도 됩니다. 자신감이 있는 분이라면 이 단계와 다음 단계를 생략하고 캔버스에 바로 그려도 좋습니다.

스케치를 캔버스에 옮깁니다. 우선 스케치를 뒤집고, 종이 뒷면에 6B 연필로 윤곽을 따라 진하게 그립니다. 이제 종이를 다시 뒤집어, 캔버스 위에 조심스럽게 놓고 뾰족한 연필로 그림을 따라 그립니다. 이렇게 하면 뒷면의 흑연 자국이 캔버스에 남게 됩니다.

손을 이루는 다양한 색조와 색상 영역이 어떻게 뚜렷하게 구분되는지 잠시 관찰합니다. 캔버스에 이런 음영을 넣을 부분들의 윤곽을 그립니다.

가장 어두운 톤부터 시작합니다. 저는 번트 시에나와 알리자린 크림슨에 소량의 프렌치 울트라마린을 혼합해 어둡고, 따뜻한 갈색을 만들었습니다. 여기에 원하는 색조가 나올 때까지 티타늄 화이트를 약간씩 추가합니다. 둥근붓으로 어두운 부분을 부드럽게 칠합니다. 물감을 희석하지 말고 튜브에서 바로 짜서 발라 불투명하게 표현합니다.

=== 참고 ===

어글로우는 자신이 그리는 그림의 모든 세부사항을 표현했습니다. 어글로우처럼 선을 많이 그리지 않아도 괜찮고, 그림을 구성하는 윤곽선이나 밑그림, 연필선이 가려져도 상관없습니다.

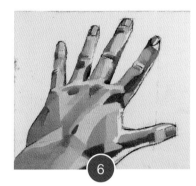

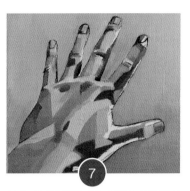

4단계에서 만든 동일한 기본색을 사용하면서, 여기에 티타늄 화이트를 약간 더 추가한 밝은색을 다시 만들어 두 가지 톤의 중간색을 만듭니다. 더 밝은 톤의 색 대신 완전히 다른 색을 만들고 싶다면, 원래의 기본 혼색을 만들 때 섞었던 색을 다양한 비율로 추가해야 합니다. 저는 번트 시에나를 섞어 분홍빛의 색을, 옐로 오커로는 좀 더 황갈색/노란빛을 띠는 색을 만들었습니다. 윤곽선을 가리지 않게 주의하며 각 부분에 색을 칠합니다.

계속해서 윤곽선 안쪽을 채우듯 칠하며 다양한 톤의 형태를 구별하고 비슷한 색조는 같이 칠합니다. 약간의 수정을 하고 싶다면 어두운 부분으로 돌아가서 덧칠해도 되지만, 여전히 개별 영역은 서로 구분될 수 있어야 합니다.

이제 배경을 칠합니다. 어글로우의 방식처럼 배경을 아주 평면적으로 칠하는 것도 괜찮습니다. 저는 프렌치 울트라마린과 옐로 오커에 번트 시에나를 살짝 혼합해 녹색조의 회색을 만들었습니다. 이 녹색조의 회색이 피부의 분홍빛과 붉은빛을 강조해 주기 때문에 선택했습니다.

마지막으로 하이라이트 부분입니다. 차가운 빛과 따뜻한 빛이 나타나는 부분을 살펴봅니다. 차가운 부분은 소량의 프렌치 울트라마린을, 따뜻한 부분은 옐로 오커를 살짝 칠해 하이라이트를 표현합니다.

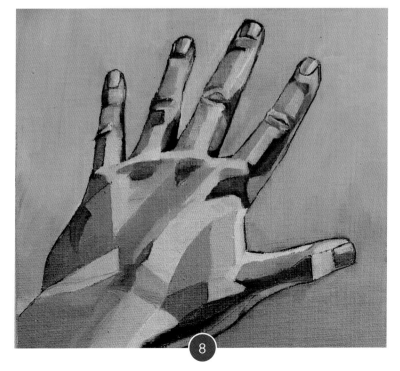

프랜시스 베이컨
Francis Bacon

기존 이미지를 새롭게 변형하기

프랜시스 베이컨은 자신의 그림에서 이미지를 변형해 새롭고 표현적인 형상을 창조하는 것을 두려워하지 않았다. 이번 연습에서는 이와 유사한 작업으로 상징적인 영화 이미지를 변형해본다. 베이컨의 스타일은 거의 잔인할 정도로 육체적인 면이 두드러지고, 그는 매체를 그 한계까지 밀어부친다. 유화 물감은 이러한 방식을 적용하는데 완벽한 재료로 다양한 방식으로 활용할 수 있을 뿐더러 모래처럼 이질적인 재료를 섞어 질감까지 만들 수 있다.

팔레트

- ○ 티타늄 화이트
- ● 마스 블랙
- ● 프렌치 울트라마린
- ● 옐로 오커
- ● 번트 시에나
- ● 알리자린 크림슨

재료

밑칠하지 않은 캔버스
납작붓, 둥근붓
모래(선택 사항)
용제
헝겊 또는 종이 타월

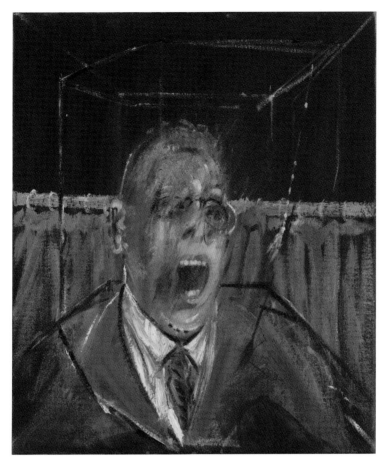

'초상화를 위한 습작
Study for a Portrait'
1952년

프랜시스 베이컨
캔버스에 유채와 모래

이 그림은 악몽에서 볼법한 기괴한 어두움으로 가득 차 있다. 한 남자가 회사원처럼 셔츠에 넥타이를 맨 정장 차림을 하고는 입을 크게 벌린 채 소리 없는 비명을 지르고 있다. 그의 코에 걸친 코안경은 부러져 있다. 이 그림은 실제 인물이 아니라, 영화 〈전함 포템킨 Battleship Potemkin〉(1925)의 한 장면을 참고해 그린 것이다. 이 사실을 알고 나면 이 장면의 기괴한 이미지가 조금은 덜 낯설게 느껴질 것이다.

베이컨은 특히 살아있는 모델을 그리는 것을 좋아하지 않았다. 대신 그는 벨라스케스의 '교황 인노첸시오 10세의 초상 Portrait of Pope Innocent X'처럼 기존의 그림 속 이미지나 로저 만벨 Roger Manvell의 『영화 film』(1944) 라는 책 속의 부상을 입은 나이 든 간호사의 모습(세르게이 에이젠슈테인 Sergei Eisenstein의 영화 속 등장인물이다)처럼 책에서 가져온 이미지를 변형하는 것을 선호했다. 베이컨은 이 이미지에 매료되어 이 습작을 포함, 여러 차례 반복해서 작업했다.

베이컨은 육체적인 외면의 심연에 있는 인간 내면의 풍경을 초상에 담는 독특한 스타일을 발전시켰다. 특이하게도, 그는 종종 밑칠하지 않은 캔버스를 그대로 사용했고, 우연과 본능에 따라 그림이 전개되도록 했다. 이번 연습에서는 베이컨의 방식으로 작업하며, 빌려온 이미지에 개성과 표현성을 더해 변형해보자.

영감을 주는 이미지를 찾는 것부터 시작합니다. 되도록 눈에 띄는 얼굴 이미지를 선택합니다. 베이컨은 〈전함 포템킨〉에 등장하는 나이 든 간호사가 비명을 지르는 입에 매료되었습니다. 저는 〈상하이 익스프레스 Shanghai Express〉의 한 장면으로 마를렌 디트리히 Marlene Dietrich의 눈에서 특징적인 점을 발견했습니다.

프렌치 울트라마린에 마스 블랙을 섞어 희석한 후 얼굴선을 대략 그리고, 배경을 칠합니다. 여기서 목표는 사진과 똑같이 그리는 것이 아닙니다. 저는 사진 중에서 눈과 광대뼈를 과장되게 표현했습니다.

이제 피부색을 칠하고 주요 특징인 눈 주위를 좀 더 자세히 그립니다. 이 시점에서 베이컨처럼 저는 그림 표면에 바로 모래를 추가해 질감을 표현했습니다. 피부는 티타늄 화이트, 번트 시에나, 알리자린 크림슨, 극소량의 옐로 오커를 다양한 비율로 혼합해서 칠했고, 여러 각도로 붓터치를 바꾸며 그림 표면에 쌓아 올렸습니다.

―――――――――― 참고 ――――――――――

1947년 이후로 베이컨은 밑칠하지 않은 캔버스에 작업하기 시작했습니다. 아무 처리도 하지 않은 캔버스에 그림을 그리면 물감이 마치 얼룩처럼 남기 쉽습니다. 재료가 캔버스에 바로 스며들면서 앞서 그린 형태와 색이 캔버스에 지워지지 않는 흔적을 남기기 때문입니다. 또 캔버스에 바로 물감을 칠하면 물감이 마르면서 낯설고 탁한 느낌이 날 수 있습니다. 이런 느낌에 익숙해지려면 시간은 제법 걸리지만, 이 방식을 익히면 물감을 섞지 않고 층층이 바를 수 있습니다.

─────── **참고** ───────

모래를 섞으면 그림 표면이 눈에 띄게 거칠어집니다. 물감을 칠하는 데에도 훨씬 더 센 물리적 힘이 필요해져서 붓 터치가 뚜렷해지고 그 결과 자연스럽게 손짓이 드러나는 자국이 생깁니다.

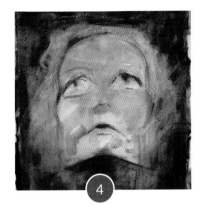

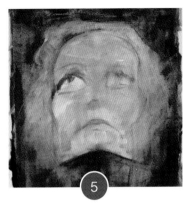

계속해서 주요 특징에 초점을 맞추며 그림 표면에 색을 쌓아 올립니다.

무언가 새로운 시도를 하기 위해 용제나 헝겊으로 그림 표면을 닦아내는 것을 두려워하지 마세요. 베이컨은 종종 앞서 그린 것을 지웠고, 이렇게 함으로써 원작의 이미지와 여러분의 그림을 차별화할 수 있습니다.

흰색으로 윤곽선을 다잡고, 마스 블랙을 덧칠해 주요 특징을 강조하면서 그림을 전체적으로 수정합니다.

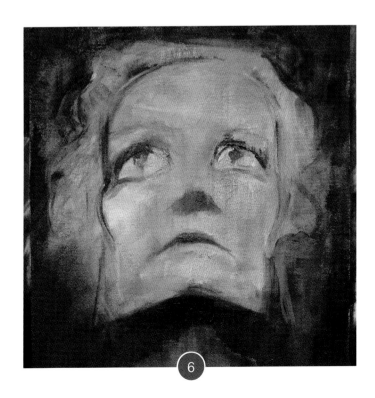

로이 리히텐슈타인

Roy Lichtenstein

대량 생산된 이미지를 복제해 시선을 사로잡는 그림 만들기

이번 연습에서는 로이 리히텐슈타인처럼 대량 생산된 평범한 이미지를 골라 유화로 복제한다. 격자 grid를 활용해 이미지를 정확하게 옮겨 그리고, 색을 똑같이 칠하면서 눈길을 끌만큼 두드러진 윤곽선도 표현한다. 밝은 색상이 많이 들어가 있고 시선을 사로잡는 상업적인 이미지라면 무엇이든 이런 작업을 하기에 적합하다.

팔레트

○ 티타늄 화이트
● 마스 블랙
● 프레치 울트라마린
● 카드뮴 옐로
● 번트 시에나

재료

밑칠한 캔버스
납작붓, 둥근붓
HB 연필
자
용제
헝겊 또는 종이 타월

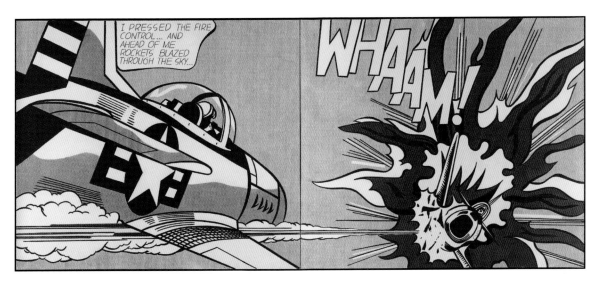

'쾅! Whaam!'
1963년
———
로이 리히텐슈타인
캔버스에 아크릴릭과 유채

리히텐슈타인의 작업은 집중력을 요한다. 그림의 크기는 거대하고, 윤곽선은 분명하며, 색은 밝고 대담하다. 우리가 보고 있는 작품, 즉 적기를 폭파하는 전투기를 그린 '쾅!'에 모호한 표현이라곤 찾아볼 수 없다.

리히텐슈타인은 앤디 워홀 Andy Warhol과 같은 팝 아티스트 동료들과 함께 물감을 튀기고 떨어뜨리며 이전 10년간 미술계를 주도해 온 추상 표현주의에 대한 대안으로 이러한 그림을 제작했다. 그는 자신의 작품이 모호하지 않고 즉각적으로 인식될 수 있기를 바랐고, 그래서 모든 사람이 아는 레디-메이드의 미학, 즉 '만화책'의 예술을 주제로 채택했다. 일례로 이 작품은 DC 코믹스의 『All-American Men of War』의 한 장면을 본뜬 것이다.

리히텐슈타인이 만화책에서만 영감을 얻은 것은 아니었다. 신문 광고를 비롯해 모든 형태의 상업 미술이 그의 관심사였다. 그는 저급 예술로 여겨지는, 손쉽게 구할 수 있는 대량 생산된 예술품을 갤러리와 미술관에 걸리는 고급 예술로 격상시켰다. 리히텐슈타인의 작업은 이미지를 정확하게 복제하는 것이었다. 만화책의 이미지를 구성하는 균일하게 정렬된 점을 나타내기 위해 대형 스텐실을 사용했지만, 이미지의 짙은 윤곽선은 일일이 손으로 그렸다. 이런 과정을 통해 산업 공정과 예술가의 수작업이 결합하는 중요한 결과를 낳았다.

원본 이미지를 동일한 크기의 정사각형으로 분할합니다. 정사각형의 크기는 종이의 크기에 따라 달라집니다. 적당한 정사각형의 크기는 약 3cm로, 사각형의 크기가 너무 작으면 작업하기 번거롭고, 너무 크면 정확하게 스케치하기 어렵습니다. 그림을 원본의 크기와 동일하게 유지하려면 똑같은 방식으로 서포트에 그리드를 그립니다. 가령 원본보다 2배 더 크게 그리려면, 사각형 크기에 2를 곱합니다. 따라서 원본 이미지에서 정사각형 크기가 3cm였다면 여러분의 서포트에서는 정사각형 크기가 6cm입니다.

뾰족하고 단단한 연필로 캔버스에 이미지를 그대로 따라 그립니다. 그리드 사각형에 번호를 매기면 쉽게 참조할 수 있습니다. 그리드를 사용해 원본 이미지의 각 부분을 정확한 위치에 표시합니다. 필요하면 사각형을 좀 더 작게 나눠도 됩니다. 작지만 눈에 띄는 표식을 설정해 선을 그리기 전에 정확한 위치에 있는지 확인합니다.

원본 이미지의 각 부분을 조심스럽게 칠합니다. 모든 색의 양을 충분히 혼합해 일관되게 칠할 수 있도록 합니다. 용제를 살짝 섞으면 물감이 더 부드럽게 발리기는 하지만, 물감을 희석하지 마세요. 단단하고 묵직한 느낌의 표면을 얻으려면 물감을 두껍고 불투명하게 발라야 합니다.

4

색이 균일해 보이도록 배경을 칠합니다. 붓놀림을 부드럽게 하고 붓에는 충분한 양의 물감을 묻힙니다. 저는 밝은 파란색으로 배경을 칠했고, 어두운색으로 그림자를 칠할 공간은 남겨뒀습니다. 배경색에 프렌치 울트라마린을 혼합하면 그림자를 칠할 어두운색이 준비됩니다. 그것으로 그림자를 칠하면서 가장자리에서 물감이 아주 약간 섞이도록 했습니다.

═══ 참고 ═══

실수를 하더라도 걱정 마세요. 깨끗한 붓으로 잘못 칠한 부분의 물감을 걷어내고, 그 자리에 다시 물감을 칠하면 됩니다. 실수를 쉽게 정정할 수 있다는 점이 바로 유화 물감의 커다란 장점입니다.

5

마지막으로 윤곽선을 그립니다. 원본 이미지와 똑같은 색을 사용하는데, 늘 그런 것은 아니지만 검은색 윤곽선이 일반적입니다. 이번 연습은 원본 그림을 정확히 베껴 그리는 것이 목표인 만큼 원본을 자세히 살펴보세요. 끝이 뾰족한 둥근붓으로 그리며, 물감에 용제를 약간 추가해 좀 더 부드러운 농도로 만든 후 윤곽선을 긋습니다. 붓에 물감을 충분히 묻히되 너무 많이 적시지는 않도록 합니다.

구성과
배열

메레디스 프램튼
Meredith Frampton

장면을 배열하여 균형 잡힌 조화로운 구성 만들기

이번 연습에서는 아름답게 정지한 듯한 대상을 섬세하게 묘사한 메레디스 프램튼의 작품처럼 정물화를 그린다. 주변의 오브제들을 조화롭게 배열하고 무채색의 차분한 색상을 활용해 조화와 균형을 만든다.

팔레트

- ○ 티타늄 화이트
- ● 프렌치 울트라마린
- ● 카드뮴 옐로
- ● 옐로 오커
- ● 번트 시에나

재료

종이
밑칠한 캔버스
HB 연필
납작붓, 둥근붓
용제
헝겊 또는 종이 타월

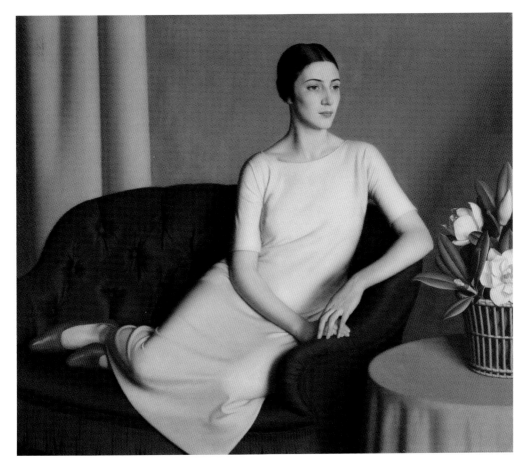

'마거리트 켈시
Marguerite Kelsey'

1928년

———

메레디스 프램튼
캔버스에 유채

마거리트 켈시는 마치 시간이 정지한 듯 회색 단추가 달린 소파에 완벽한 자세로 앉아 있다. 인물은 조용히 생각에 잠긴 채 프레임 밖을 응시한다. 부드러운 자연광이 실내를 비추며 방안을 연하고 차분한 빛으로 물들인다. 프램튼의 작품에서는 모든 요소가 전체의 중요한 일부를 이루도록 주의 깊게 배열되어 있다.

프램튼은 그림의 제작만큼이나 준비 과정도 세심하게 챙겼다. 작가는 마거리트의 자세부터 가구의 배치, 부드럽고, 조화로운 색채에 이르기까지 전체 장면을 완벽하게 통제했다. 프램튼은 우아함을 갖췄을뿐더러 능숙하게 자세를 취할 줄 아는 전문 모델 마거리트를 모델로 선택하고, 이 작품을 위해 특별히 준비한 옷과 신발을 걸치게 했다. 빛조차도 완벽해야 해서, 갑자기 날씨가 흐려졌다는 이유로 일정을 몇 차례 취소하기도 했다.

이 작품은 매우 세심하게 구성되어 있다. 프레임 속 형태와 구조는 모두 균형을 이룬다. 색채 또한 회색톤과 배경의 따뜻한 색감이 어우러져 마음을 안정시키는 효과를 낸다. 이러한 모든 요소가 그림에서 마거리트 켈시의 아름다운 얼굴에 집중할 수 있도록 돕는다.

시간을 들여 그림의 구성요소를 세심하게 배열해 봅니다. 그림의 배경과 그리는 시간대, 작품을 구성하는 요소 전부 중요합니다. 여러 방식으로 사물을 이동시키면서 작품의 초점을 제일 부각할 수 있는 위치를 찾습니다. 저는 커튼과 기둥 사이에 튤립을 배치했습니다. 줄기의 곡선이 꽃봉오리로 이어지고 작은 화병은 오른쪽 바닥 모퉁이에서 균형추 역할을 합니다. 먼저 캔버스와 같은 판형의 종이에 처음에 배열한 구성요소를 스케치합니다. 이 단계에서는 대상의 위치를 바꿔 자유롭게 재배열 할 수 있습니다. 완성된 그림이 아니라 드로잉 과정이므로 스케치가 지저분해 보여도 괜찮습니다.

스케치를 캔버스에 옮겨 그립니다. 여러분이 원하는 방식으로 그리면 됩니다. 저는 구성이 간단해 스케치를 보면서 바로 캔버스에 그렸습니다. 그리드(88쪽 참조)를 사용하거나 이미지를 대고 따라 그리는 방법도 있습니다(80쪽 참조).

납작붓으로 배경을 칠해 매끄럽고 고른 표면을 만듭니다. 저는 프램튼의 배경색과 유사한 색을 만들고 싶어 몇 가지 색을 혼합했습니다. 우선 번트 시에나에 티타늄 화이트를 섞어 부드러운 분홍색을 만들고, 여기에 다시 옐로 오커를 살짝 넣어 색에 생기를 불어넣었습니다.

─── **참고** ───

빛은 그림의 분위기를 조성하는 데 아주 중요한 역할을 합니다. 밝은 오후에는 강하고 날카로운 그림자를 드리우지만, 이른 아침과 늦은 오후에는 부드러운 빛을 발합니다. 광원과 주제가 되는 정물 사이에 모슬린이나 면으로 된 얇은 흰색 천을 걸면 빛을 부드럽게 표현할 수 있습니다.

4

배경색이 구성요소를 압도하지 않게 주의하면서 배경을 계속 칠합니다. 저는 왼쪽의 커튼을 어둡게 칠해 나머지 구성요소의 프레임으로 작용하게 했습니다. 커튼의 회색은 번트 시에나에 프렌치 울트라마린을 혼합한 다음 티타늄 화이트를 섞어 만들었습니다. 이 색을 어두운 영역에 먼저 칠하면서, 가장 어두운 부분은 거의 검은색으로 보일 정도로 색을 바릅니다. 그런 다음 티타늄 화이트를 섞어 부드러운 그러데이션을 만듭니다.

5

화병은 번트 시에나에 티타늄 화이트를 혼합해 따뜻한 붉은색 톤으로 칠하고, 여기에 프렌치 울트라마린을 추가해 어두운 부분을 칠했습니다. 화병 왼쪽에서 빛이 반사되는 부분은 옐로 오커를 살짝 섞은 티타늄 화이트를 추가로 발라 따뜻한 빛으로 표현했습니다. 화병의 가운데 부분은 작은 납작붓으로, 세부묘사나 하이라이트 부분은 끝이 뾰족한 작은 둥근 붓으로 그립니다.

튤립의 줄기는 프렌치 울트라마린에 소량의 카드뮴 옐로를 섞어 만든 짙은 녹색으로 칠합니다. 붓을 씻고 줄기와 잎의 가장자리는 그대로 남겨둔 채 카드뮴 옐로 물감을 캔버스에서 바로 섞어줍니다. 줄기의 하이라이트는 카드뮴 옐로에 티타늄 화이트를 살짝 섞어 바르고, 색을 칠하면서 곡선의 느낌을 주는 부드러운 그러데이션을 만듭니다.

6

마지막으로 튤립 봉오리를 칠합니다. 이 부분이 그림의 초점이므로, 밝게 빛나며 시선을 모을 수 있도록 명암을 거의 표현하지 않고 옅게 색을 칠했습니다.

윌리엄 체이스
William Chase

3분의 1의 법칙

이번 연습에서는 3분의 1의 법칙을 이용해 관람객의 시선을 캔버스로 향하게 하는, 단순하지만 역동적인 구성을 익힌다. 이 구성적 기법과 색을 활용해 윌리엄 체이스의 작품처럼 균형 잡히고 조화로운 작품을 만들어본다.

팔레트

○ 티타늄 화이트
● 프렌치 울트라마린
○ 카드뮴 옐로
● 옐로 오커
● 번트 엄버
● 번트 시에나

재료

밑칠한 캔버스
HB 연필
납작붓, 둥근붓
용제
헝겊 또는 종이 타월

'키노트 The Keynote'

1915년

———

윌리엄 체이스
캔버스에 유채

파란 옷을 입은 한 소녀가 피아노 앞에 앉아 있다. 소녀의 팔이 화면을 가로지르며 음계를 연주한다. 단순한 장면이기 때문에 모든 구성요소의 위치가 매우 중요하다. 체이스는 이 작품에서 종종 '3분의 1의 법칙'이라고 부르는 결정적인 구성 기법을 사용한다. 이 기법은 그림이 가로든 세로든 똑같이 세 부분으로 나뉘고, 그림의 초점이 이 나눠진 선과 교차점에 위치하는 것을 가리킨다.

구성은 관람객의 시선을 안내하는 장치다. 이 작품에서 체이스는 우리의 시선을 왼쪽에서 오른쪽으로 이동시킨다. 특히 파란색 옷이 차분한 톤의 배경색과 대비 되면서 그림 왼편에 위치한 소녀가 제일 먼저 관람객의 시선을 사로잡는다. 작품 제목처럼 '키노트'를 누르는 대각선으로 뻗은 팔이 결정적으로 우리의 시선을 아래로 이끈다. 수평을 이루는 피아노와 건반, 연주하는 피아노만큼이나 까만 소녀의 머리와 대조를 이루는 옅은 색 커튼, 체이스가 그림의 오른쪽 상단에 남겨둔 빈 곳 등 그림의 나머지 부분은 중심 요소를 아름답게 뒷받침한다. 작품에서 소녀의 옷만이 유일하게 화려한 색상인 것은 우연이 아니다. 작품의 모든 형태와 위치, 색은 각자 맡은 역할이 있다.

체이스는 이 작품에서 균형과 안정이 구성의 핵심 원리인 3분의 1의 법칙을 활용했다. 중심부에 주제를 위치시키면 균형감이 생기지만, 주제를 옆으로 비켜나게 하면 그림에 균형감과 더불어 긴장감을 형성할 수 있다. 이 구성적 기법을 엄격하게 지킬 필요는 없지만, 이 기법을 염두에 두고 작품을 제작하는 것은 많은 도움이 된다.

1 그림의 구성을 계획합니다. 원한다면 그릴 수 있겠지만, 굳이 캔버스에 그리드를 그릴 필요는 없습니다. 머릿속에서 떠오르는 안내선을 따라 가볍게 그리면 됩니다. 이제 그림의 주요 소재를 어떻게 배치할지 생각합니다. 저는 나무 찬장의 상판이 가로로 아래의 1/3을 차지하고, 과일 접시와 벽의 그림이 세로로 왼쪽의 1/3 지점에 위치하게 배열했습니다. 구성요소를 가로지르는 뚜렷한 대각선으로는 그림자를 나타냈습니다. 사물의 실제 모습을 약간 변형하더라도 자유롭게 여러 방식으로 구성해 봅니다. 구성요소를 균형 있게 배치했다면, 연필로 윤곽선을 스케치합니다.

2 색은 균형감을 이루는 데 아주 중요하므로 어떤 색을 사용할지 정하는 것 또한 작품 계획의 일부입니다. 저는 그림 위쪽의 절반을 프렌치 울트라마린과 티타늄 화이트, 번트 시에나를 혼합한 중간 톤의 회색으로 칠해 과일의 색과 찬장 위에 놓인 액자의 파란색이 눈에 띄게 했습니다. 또한, 회색은 오른쪽 상단 모서리 공간을 약간 물러나 보이게 해 중심 소재의 초점을 흐트러뜨리지 않게 합니다.

3 따뜻한 나무색은 비교적 무난하고 시야를 방해하지 않습니다. 번트 시에나에 소량의 번트 엄버와 옐로 오커를 살짝 혼합해 나무색을 만들어 작은 납작붓으로 과일 접시와 그림자 주위에 조심스럽게 바릅니다. 저는 배경을 먼저 칠하고 주변의 구성요소를 개별적으로 칠해 그림의 초점이 마지막까지 유지되게 했습니다. 이런 식으로 저는 그림의 중심 소재, 즉 과일이 다른 소재와 어떻게 잘 어우러지게 할지 명확한 계획을 유지하면서 작업했습니다.

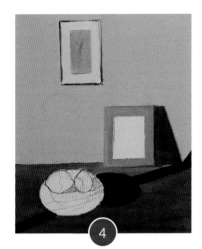

짙은 그림자는 나무의 갈색과 달리 두드
러져 보입니다. 그림자는 가로선을 해체
하고 시선을 이미지 쪽으로 옮기는 명확
한 구성요소입니다. 매우 짙은 색의 그
림자를 만들기 위해 프렌치 울트라마린
에 번트 엄버를 섞었습니다. 꼭 사실적
인 색채가 아니더라도 그림에 무엇이 더
효과적인지를 고려해 그림자 톤을 다르
게 칠하는 것도 괜찮습니다.

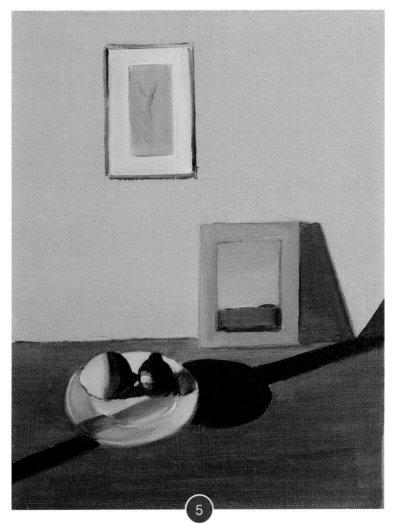

마지막으로 그림의 초점을 맞춥니다. 과일 접시에는 2단계에서 만든 회색을 사용했
고, 접시 위를 지나는 그림자는 프렌치 울트라마린으로, 레몬에 반사되는 부분에는
카드뮴 옐로로 칠했습니다. 과일의 색, 특히 레몬의 밝은 노란색은 시선이 잠시 쉴 수
있는 휴식처가 되어줍니다.

리사 말로이
Lisa Milroy

패턴이 되는 반복적인 일련의 이미지 만들기

이번 연습에서는 리사 말로이의 작품에서 영감을 얻어 일상생활에서 자주 접하거나 규칙적으로 사용하는 물건을 그린다. 상상이나 관찰을 통해 발견한 사물을 캔버스 전체에 일정한 구성으로 반복해서 그려볼 수도 있다.

팔레트
○ 티타늄 화이트
● 프렌치 울트라마린
◐ 카드뮴 옐로
● 번트 엄버

재료
종이
밑칠한 캔버스
HB 연필
자
납작붓, 둥근붓
용제
헝겊 또는 종이 타월

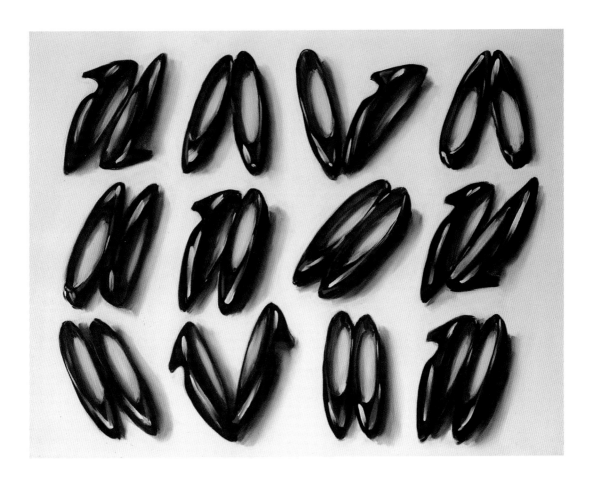

'신발 Shoes'
1985년

———

리사 말로이
캔버스에 유채

검고 빛나는, 내부는 따뜻한 귤색으로 그린 12켤레의 구두가 우리 앞에 펼쳐져 있다. 신발은 회백색 바탕 위에 세 줄로 놓여 있다. 대담하고 느슨한 붓터치로 구두를 그린 말로이의 생동감 넘치는 방식이 아니었더라면 이 작품은 거의 시선을 끌지 못했을 것이다. 회백색 바탕에서 구두는 일련의 단순한 형태가 되어, 홍합이나 조개껍데기부터 코드나 암호에 맞춰 주는 춤에 이르기까지 다양한 연상을 불러일으킨다.

말로이는 캔버스 전체를 비슷한 방식으로 다룬다. 구두는 똑같은 크기와 똑같은 방식으로 그려지며, 각각 캔버스에서 같은 크기의 공간을 차지한다. 차이점은 배치나 배열에서 한 켤레가 전부 다른 방식으로 놓였다는 것이며, 이러한 배치가 매력적인 리듬감이 있는 패턴으로 이어진다. 말로이의 그림은 평범한 것을 낯설게 보이도록 해서 일상을 신비롭게 변화시킨다.

우선 종이에 구성을 잡습니다. 종이에 스케치하면 수정하기 쉽습니다. 캔버스와 종이의 크기가 다르더라도 그림의 비율은 똑같이 유지하세요. 자를 사용해 종이를 일정한 비율로 나누고, 각각의 부분에 각도에 변화를 주면서 사물을 그립니다.

구성이 마음에 들면 캔버스에 연필로 옮겨 그립니다.

참고

첫 단계가 가장 중요하다고 할 수 있습니다. 다양한 패턴과 배열을 시도하세요. 사물 자체는 물론 사물 간의 간격도 고려해서 구성합니다.

유화 물감은 어두운색에서 밝은색으로 작업을 진행하는 것이 가장 좋습니다. 먼저 얇게 물감을 바르다가 점차 두껍게 층을 쌓아 올립니다. 프렌치 울트라마린에 소량의 카드뮴 옐로를 섞어 만든 짙은 녹색부터 시작합니다. 녹색으로 개별 병들의 형태를 그립니다. 라벨 부분은 비워두세요. 물감을 평평하게 펴바르거나 부드럽게 색을 조정해 사물의 형태를 만듭니다.

납작붓으로 흰색 배경을 칠합니다. 물감을 얇게, 그러나 충분히 단단한 흰색 표면을 만든다는 생각으로 발라주세요.

카드뮴 옐로에 소량의 프렌치 울트라마린을 혼합해 황녹색을 만듭니다. 둥근붓으로 이 색을 병의 밝은 부분에 덧칠합니다. 어두운 부분과 밝은 부분의 대비를 유지해 입체감을 형성합니다. 티타늄 화이트로 하이라이트를 추가하고, 일부 붓자국은 섞지 않고 그대로 남겨 좀 더 강렬하게 표현되는 밝은 영역을 연출합니다.

사물의 가장 밝은 부분과 가장 어두운 부분을 흥미롭게 교차시키며, 대비를 형성합니다.

프렌치 울트라마린과 번트 엄버를 혼합해 검은 톤의 색을 만듭니다. 아직 젖어 있는 흰 배경 위에 병 아래쪽으로 그림자를 그릴 텐데, 품질 좋은 둥근붓으로 부드럽게 한 번에 그립니다. 이렇게 칠하면 그림자가 서서히 희미해지는 효과를 얻을 수 있습니다. 이 색에 티타늄 화이트를 섞어 라벨을 칠합니다.

로베르 들로네
Robert Delaunay

크로핑으로 시각적 효과 바꾸기

이번 연습에서는 장면의 일부를 잘라내는 크로핑 cropping으로 완성된 작품의 분위기를 바꾸는 로베르 들로네의 기법을 활용한다. 들로네는 도시 경관 전체를 그렸지만, 대상 전체를 묘사한 어떤 그림에든 들로네의 기법을 효과적으로 적용할 수 있다. 이 기법의 핵심은 대상을 확대하는 것이 그림의 구성에 어떤 변화를 가져오는지 파악하는 것이다.

팔레트

○ 티타늄 화이트
● 프렌치 울트라마린
○ 카드뮴 옐로
● 옐로 오커
● 번트 시에나

재료

종이
PVA 풀
HB 연필
납작붓, 둥근붓
용제
헝겊 또는 종이 타월
카드
스탠리 나이프 또는 메스

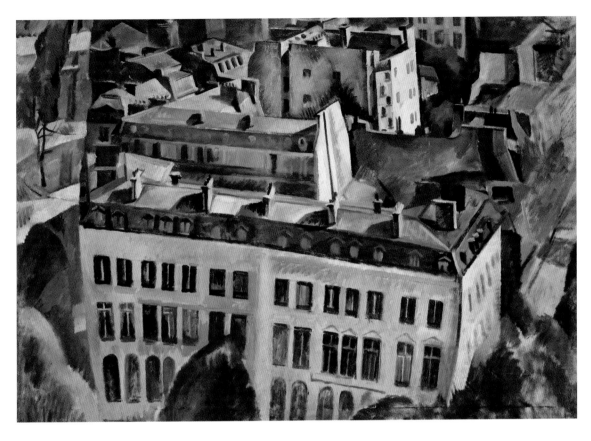

'도시'를 위한 습작
Study for 'The City'
1909-10년

로베르 들로네
캔버스에 유채

이 작품은 에펠탑 쪽을 향한 개선문에서 바라본 파리의 모습이다. 독특한 회색 지붕과 전면을 흰색으로 칠한 아파트는 그림에서는 보이지 않는 지평선을 향해 캔버스 위로 지그재그로 나아간다. 이 풍경은 멀리 에펠탑이 보이는 도시를 찍은 사진 엽서를 보고 그린 것이지만, 들로네의 그림에는 에펠탑이 없다.

이 작품의 구성은 흥미롭다. 들로네는 관람객을 도시의 우측에 위치시키면서 지평선을 시야에서 차단한다. 이런 장면은 들로네가 반복해서 그린 풍경이다. 뒤섞인 건물과 지붕과 굴뚝, 창문의 각도는 그가 회화적 경계를 추상으로 밀고 나아가는 완벽한 동력이 되었다.

하늘이나 지평선이 시야에서 사라지면서 공간감과 깊이감이 약화하고 건물의 추상적인 선과 각도가 강조된다.

그림에서 얼마나 많이 보여주는지 혹은 보여주지 않는지는 관람객이 그림을 이해하는 방식에 큰 영향을 미친다. 들로네가 완성한 원작에는 에펠탑이 등장하며 지평선 너머까지 전체 풍경을 보여준다. 그러나 작품을 마쳤을 때, 그는 말 그대로 그림 상단을 잘라내 구도를 완전히 바꿔버렸다. 작품의 구성은 첫 단계에서 결정하는 것이 일반적이지만, 이런 기법은 무언가를 바꾸기에 늦은 순간은 없다는 사실을 증명한다.

희석한 PVA 풀을 바른 큰 종이에 그릴 주제를 연필로 스케치합니다. 종이를 사용하면 완성된 그림을 쉽게 자를 수 있는데, 잘라낼 수 있는 서포트라면 어떤 것이든 괜찮습니다. 이번 연습에서는 꽃잎의 곡선과 각도가 만들어내는 다양한 가능성을 고려해 장미를 선택했지만, 무엇이든 좋습니다. 크게 그려 종이 전체를 채울 수 있으면 됩니다.

꽃잎은 프렌치 울트라마린과 번트 시에나를 섞어 납작붓으로 윤곽선을 그리고 어두운 부분을 칠했습니다. 줄기와 잎은 단순하고 가볍게 색을 바릅니다. 짙은 녹색은 프렌치 울트라마린에 카드뮴 옐로를 혼합했고, 여기에 극소량의 티타늄 화이트를 추가해 잎 아랫부분의 연한 녹색을 만들었습니다.

단순하게 배경을 칠합니다. 저는 프렌치 울트라마린과 티타늄 화이트를 혼합해 만든 밝은 파란색으로 칠했습니다. 들로네의 도시 경관과는 다른 접근 방식이지만, 이 그림에는 효과적입니다.

이제 밝은 부분 차례입니다. 소량의 옐로 오커와 번트 시에나에 티타늄 화이트를 혼합해 밝은 부분에 따뜻한 빛을 더하고, 가장 밝은 영역에는 아무것도 섞지 않은 티타늄 화이트를 바릅니다. 그림자의 차갑고 따뜻한 영역은 웨트 온 웨트 wet-on-wet(아직 마르지 않은 칠 위에 젖은 물감을 묻혀 윤곽을 부드럽게 번지게 하거나 흘러내리게 하는 기법-옮긴이) 기법으로 칠해 색을 부드럽게 섞어줍니다. 웨트 온 웨트 방식을 사용하면 그림에 입체감이 생깁니다. 중간 크기의 둥근붓이 적합합니다.

카드 한 장에 구멍을 내 프레임을 만듭니다. 프레임의 크기는 그림의 크기에 따라 다를 수 있습니다. 프레임을 그림의 다양한 위치로 이동 시켜 마음에 드는 구도를 찾습니다. 이때 배경은 프레임 안으로 들어오지 않게 하세요.

연필로 새로운 구성의 테두리를 그립니다. 날카로운 메스나 스탠리 나이프로 원본 그림에서 최종 작품이 될 새로운 구성의 그림을 잘라냅니다.

에드워드 번-존스
Edward Burne-Jones

리듬감 있는 구성 만들기

이번 연습에서는 에드워드 번-존스의 작품에 나타난 리듬감을 모방한다. 번-존스는 빨랫줄에 걸린 옷과 같은 일상의 소재를 단순화하고 양식화하여 운동감이 느껴지는 장식적 그림으로 표현했다. 어떤 소재를 선택하든, 각도와 형태를 강조해 원하는 방향-이번에는 왼쪽에서 오른쪽-으로 관람객의 시선을 유도할 수 있어야 한다.

팔레트

○ 티타늄 화이트

● 프렌치 울트라마린

● 카드뮴 옐로

● 옐로 오커

● 번트 시에나

● 카드뮴 레드

재료

밑칠한 캔버스

HB 연필

납작붓, 둥근붓

용제

헝겊 또는 종이 타월

'사과를 따는 여덟 명의 여성이 있는 프리즈

Frieze of Eight Women Gathering Apples'

1876년

———

에드워드 번-존스
나무에 유채

제목이 가리키는 여덟 명의 여성이 그림 전체에서 우아하게 어른거린다. 이들은 황금빛 잎이 달린 나무에서 사과를 따고 있다. 이 장면은 헤라 Hera 여신의 과수원인 헤스페리데스의 정원 Garden of Hesperides을 소재로 그린 작품이며, 이 정원에 있는 단 한 그루의 사과나무에서 황금 사과가 열린다.

이 주제는 번-존스가 여러 번 작품에서 다룬 내용이다.

번-존스는 19세기 중반에 활동한 라파엘전파 형제단의 영향을 받았지만, 나중에는 자신만의 기법을 발전시켜 자연을 그대로 재현하기보다는 이를 양식화해서 표현했다.

작품 전체에는 아름다움 움직임과 이런 움직임에서 느껴지는 리듬이 흐른다.

황금색으로 작품을 제작하는 것은 라파엘전파 예술가들의 작업을 연상시키는 동시에 이미지를 평면적으로 만들고 장식적인 느낌도 든다.

이런 평면성은 나뭇가지의 흐르는 선과 여인들의 자세, 부드럽게 드리운 옷의 휘장을 강조한다. 관람객의 시선은 깊이감의 착시가 느껴지는 먼 곳을 향하는 대신 이미지의 표면을 따라 이동한다. 번-존스는 작품의 등장인물과 이들의 옷을 아름답게 그리며 세세히 묘사했지만, 이 그림은 온전히 자연주의적인 작품이라고 할 수 없다. 오히려 작품의 구조와 구성 방식으로 이미지를 단순화한 것이 가장 두드러진다.

작품을 구성하는 것으로 시작합니다. 저는 바닥에 셔츠를 몇 장 펼치고, 일종의 흐름이 느껴지도록 배열했습니다. 이제 배경색을 만듭니다. 저는 옐로 오커와 소량의 번트 시에나를 혼합한 따뜻한 겨자색을 사용해 번-존스의 장식적인 금색을 재현하기로 했습니다. 여러분이 선택한 색을 용제로 희석해 캔버스에 가로로 부드럽게 칠합니다. 색이 다 마르면 그 위에 연필로 구성을 스케치합니다.

═══════════ 참고 ═══════════

저는 번-존스의 그림처럼 가로로 길고 좁은 판형의 캔버스를 택했습니다. 이러한 판형에 그리면 작품의 구성요소가 그림 표면을 흐르는 듯한 효과를 줄 수 있습니다.

프렌치 울트라마린과 번트 시에나를 혼합해 어두운색을 만듭니다. 이 색을 소량의 용제에 희석한 후 가늘고 둥근붓으로 연필선을 따라 그립니다.

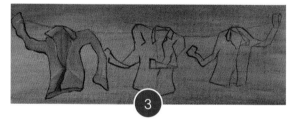

번-존스의 그림 속 여인들의 옷처럼 부드럽지만, 너무 강렬하지 않은 색으로 표현하고 싶어 저는 세 가지 기본색으로 셔츠를 칠했습니다.

첫 번째 셔츠의 빨간색은 카드뮴 레드에 프렌치 울트라마린과 티타늄 화이트를 살짝 섞어 색의 강도를 낮췄습니다. 어두운 부분에는 2단계에서 만든 혼색을 소량 더했고, 밝은 부분에는 소량의 티타늄 화이트를 추가해 발랐습니다. 하지만 색조에는 큰 변화가 없어 모든 것이 부드럽고 미묘한 톤을 유지합니다.

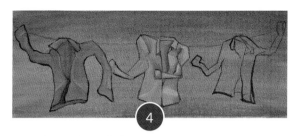

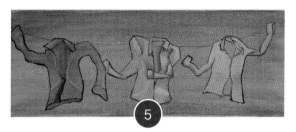

파란 셔츠는 티타늄 화이트에 소량의 프렌치 울트라마린을 섞은 다음 번트 시에나를 살짝 추가해 칠했는데, 이렇게 색을 섞으면 부드러운 하늘색이 만들어집니다. 3단계에서와 마찬가지로 번트 시에나와 프렌치 울트라마린을 섞은 혼색을 더해 어두운 부분을 칠하고, 티타늄 화이트를 추가해 밝은 부분을 칠합니다.

노란 셔츠는 티타늄 화이트에 소량의 카드뮴 옐로와 옐로 오커, 번트 시에나를 살짝 섞어 강도를 낮춰 칠했습니다. 어두운 그림자에는 번트 시에나와 프렌치 울트라마린 혼색을 사용했습니다. 파란색을 너무 많이 혼합하면 노란색이 녹색으로 변해 번트 시에나를 또 추가해야 할 수 있으니 주의하세요.

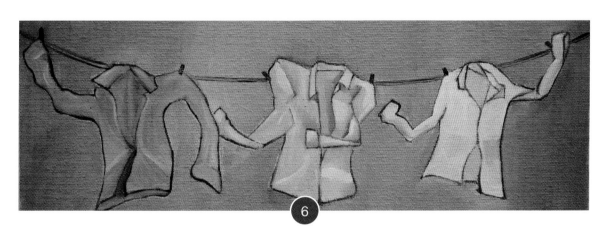

평평하고 균일하게 배경색을 칠합니다. 저는 번트 시에나와 옐로 오커, 티타늄 화이트를 혼합해 따뜻한 구릿빛을 만들었습니다. 구성요소의 리듬감에 신경 쓰며 마무리 작업을 합니다. 저는 셔츠를 고정할 빨랫줄을 위쪽에 추가했습니다. 이 시점에서 그림에서 한 발짝 물러나 새로운 시선으로 살펴봅니다. 전체 구성에 방해가 되는 부분이 있습니까? 나머지 부분보다 색이 살짝 더 어두운 부분처럼 사소한 문제를 발견할 수도 있겠습니다. 필요한 부분을 수정하세요.

─────── **참고** ───────

주제를 그린 뒤 배경에 패턴을 추가해서 번-존스와 같이 작품에 리듬감을 더할 수 있습니다.

패턴,
표면과 추상

헨리 비숍
Henry Bishop

색과 질감의 배열 만들기

헨리 비숍의 그림에서는 장면의 색과 질감이 주안점이다. 이번 연습에서는 그와 유사한 작업을 한다. 건물이나 구조물을 정면으로 바라보면 깊이감이 약해지면서 구성의 추상적 요소가 더욱 강조된다.

팔레트

○ 티타늄 화이트
● 프렌치 울트라마린
● 옐로 오커
● 번트 엄버
● 번트 시에나

재료

밑칠한 캔버스
HB 연필
납작붓, 앵글붓, 둥근붓
용제
헝겊 또는 종이 타월

H. BISHOP

'카라라의 거리
A Street in Carrara'

1926년에 전시

헨리 비숍
캔버스에 유채

먼지 쌓인 작은 마당에 대리석판이 쌓여 여기저기 흩어져 있다. 색감이 두드러지는 건물 세 채의 벽은 얼룩덜룩 한데다 부서질 듯하지만, 여전히 흐린 날의 부드러운 빛에 반짝이는 듯하다.

이 작고 소박한 거리 풍경은 토스카나 카라라에 있는 대리석 채석장의 색채와 질감을 포착한 것이다. 비숍은 이 작품의 구성을 위해 흔치 않은 장면을 선택한다. 집과 대리석판은 우리가 어디에 있는지를 말해주지만, 그림에 깊이를 더하는 원근감은 느껴지지 않는다. 이로 인해 이미지가 평평해지면서 캔버스 표면에 배열된 단순한 색과 형태처럼 보이게 된다.

비숍은 이 장면의 색채와 질감을 캔버스에 물감을 칠하는 방식을 통해 구현했다. 그림 속 벽은 그저 색상 블록에 불과한 것이 아니다. 그는 여러 겹의 물감을 쌓아 올리면서도 아래층이 비쳐 보이게 해 벗겨지고 조각이 떨어진 건물 표면의 느낌을 효과적으로 살렸다.

먼저 종이에 구성요소를 스케치합니다. 강렬한 기하학적 형태를 작품 소재로 선택하세요. 저는 계단과 기차역 플랫폼의 한 구간, 기차선로를 골랐습니다. 이러한 소재로 형태를 흥미롭게 배열할 수 있고, 패널에 칠한 오래된 페인트와 플랫폼 콘크리트의 질감도 매력적으로 느껴졌습니다. 캔버스에 묽게 희석한 번트 엄버를 바릅니다. 이 배경색은 그림 전체에 따뜻한 느낌을 줄 것입니다.

번트 엄버와 프렌치 울트라마린을 섞은 어두운 혼색으로 구성요소의 윤곽선을 그립니다. 이 위에 색을 칠할 것이니 굵게 선을 그리세요.

어두운색을 바탕에 칠합니다. 계단의 파란 패널은 프렌치 울트라마린에 소량의 번트 엄버를 혼합해 바르고, 패널 위의 높은 창문은 번트 시에나와 번트 엄버, 플랫폼의 가장 어두운 부분은 프렌치 울트라마린과 번트 엄버를 섞어 칠했습니다. 여기서는 좁은 각도에서 붓을 움직이기 편한 앵글붓을 사용했습니다. 플랫폼의 회색은 프렌치 울트라마린과 번트 시에나(더 따뜻한 느낌을 주려면 번트 시에나를 조금 추가합니다)에 티타늄 화이트를 혼합했습니다.

참고

이 배경 위에 색을 칠하면, 몇몇 부분에서는 배경이 비춰 보입니다. 따라서 시작하기 전에 배경색을 심사숙고하세요.

물감을 희석하지 말고 여러 층으로 색을 쌓아 올립니다. 이제는 밝은 톤의 같은 색 물감을 층층이 위로 가볍게 칠합니다. 파란 패널은 프렌치 울트라마린과 티타늄 화이트를 혼합해 앵글붓이나 납작붓으로 칠합니다. 이때 손에 힘을 빼고 붓을 움직이면서 캔버스를 가로질러 끌듯이 칠해 물감이 완전히 캔버스를 덮는 것이 아니라 캔버스 직물의 윗면에만 묻도록 합니다.

창문의 따뜻한 부분과 플랫폼의 어두운 부분도 티타늄 화이트와 번트 시에나, 옐로 오커를 밝은 톤으로 혼합해 이런 방식으로 칠합니다. 층을 쌓아 올리듯 주요 하이라이트를 밝게 표현합니다. 기차선로는 티타늄 화이트와 프렌치 울트라마린, 번트 시에나를 밝게 혼합해 하이라이트를 주고, 프렌치 울트라마린에 번트 엄버를 혼합해 가장 어두운 그림자를 채웁니다.

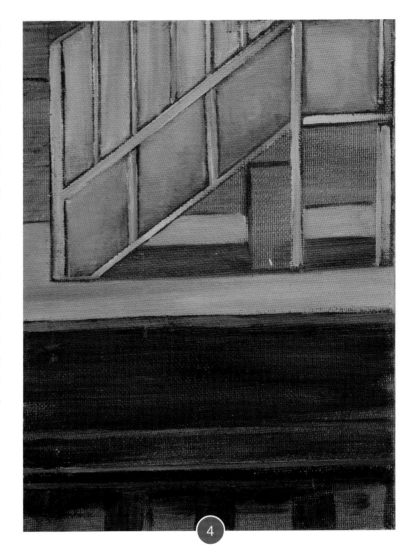

4

＝＝＝＝＝＝ **참고** ＝＝＝＝＝＝

이런 유형의 작품에서는 모든 구성요소를 지나치게 자세히 묘사하지 마세요. 요소들을 알아볼 수는 있어야 하지만, 단순한 형태여야 합니다.

라울 뒤피
Raoul Dufy

반복적인 표식과 강렬한 색채로 장식적 풍경 만들기

이번 연습에서는 라울 뒤피의 방식을 따라 대담한 색상 블록 위에 단순하고 묘사적인 패턴을 더해, 밝고 장식적인 그림을 제작한다. 여기서는 너무 정교하게 그리지 않는 것이 핵심이다. 풍경을 정확히 재현하지 않고도 무엇을 그린 것인지를 알 수 있게 표현한다.

팔레트
○ 티타늄 화이트
● 프렌치 울트라마린
● 카드뮴 옐로
● 네이플즈 옐로
● 옐로 오커
● 번트 시에나
● 카드뮴 레드

재료
밑칠하지 않은 질감이 있는 종이
납작붓, 둥근붓
용제
헝겊 또는 종이타월

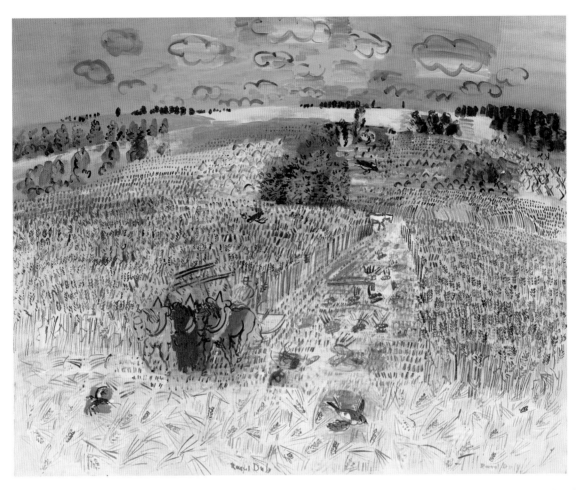

'밀밭 The Wheatfield'
1929년
━━
라울 뒤피
캔버스에 유채

목가적인 풍경을 묘사한 이 그림은, 1929년 당시에도 향수를 불러일으킨다는 평가를 받았다. 밝게 빛나는 산비탈을 배경으로 농부와 세 마리의 화려한 샤이어종 말이 풍성한 수확물을 거두고 있다. 전경에는 신난 두 마리의 제비가 재빠르게 하강하고 있다. 이런 풍경은 뒤피가 즐겨 그린 기쁨에 가득 찬 주제 중 하나로, 뒤피의 밝고 활기찬 그림 스타일을 완벽하게 보여줄 수 있는 소재였다.

뒤피는 화가일 뿐 아니라 디자이너이자 일러스트레이터였다. 거의 캘리그래피에 가까울 정도로 표현력 넘치는 표식과 패턴으로 그는 실제와 비슷하면서도 양식화된 풍경을 창조했다. 1905년에 뒤피는 마티스 Henri Matisse가 그린 눈부신 야수파 작품의 강렬하고 생동감 넘치는 색에 매료되었다. 이러한 영감과 그만의 독특한 특징이 합쳐져 뒤피만의 놀랍도록 개성있는 스타일이 탄생했다. 뒤피는 자연 속 태양 빛의 효과에는 관심이 없었다. 대신 대담한 색채로 그림 속에서 빛을 표현하기를 원했다. 이 작품은 특히 구아슈 그림으로 오해를 받기도 하지만, 이러한 색채의 강렬함과 대담함은 유화 물감으로 제일 잘 표현할 수 있다.

전경과 배경에 색을 칠합니다. 물감을 용제로 희석해 물감이 부드럽게 발리고 빨리 마르게 합니다. 배경에는 옐로 오커를 바르고, 여기에 번트 시에나와 프렌치 울트라마린을 종이에서 바로 혼합해 가장자리 부분을 칠합니다. 전경은 티타늄 화이트와 프렌치 울트라마린을 혼합한 하늘색을 바릅니다. 납작붓으로 힘을 빼고 가볍게 칠합니다.

계속해서 힘을 빼고 가볍게 칠을 하며, 그림의 중심이 될 중간 부분에 색을 바릅니다. 뒤피처럼 각기 다른 색의 물감을 띠 모양으로 층층이 쌓아 올리듯 바릅니다. 녹색은 카드뮴 옐로에 소량의 프렌치 울트라마린을 섞어 만들고, 파란색은 전 단계에서 만든 색에 프렌치 울트라마린을 조금 더 섞어줍니다. 색은 단순하고 밝은 톤을 유지합니다.

이제 세부묘사를 시작하는데, 너무 자세하게 할 필요는 없습니다. 앞에서 칠한 색 위로 작업을 이어갈 것입니다. 화분에는 티타늄 화이트 순색을 사용합니다. 흰색을 더하면 먼저 칠한 파란색과 녹색이 두드러져 보입니다. 색이 섞이더라도 걱정하지 마세요. 붓을 세척한 후 원하는 정도의 불투명도를 얻을 때까지 색을 계속 칠합니다.

―――――― **참고** ――――――

아래층에 먼저 바른 물감이 빨리 말라 층층이 덧칠한 물감 위에 윤곽선과 패턴을 그릴 수 있도록 저는 밑칠하지 않은 종이를 사용했습니다. 이렇게 하면 물감의 오일이 빠져나와 건조 과정이 빨라집니다.

카드뮴 옐로, 네이플즈 옐로, 카드뮴 레드를 티타늄 화이트와 혼합해 꽃을 그릴 자리에 칠합니다. 이 부분에는 형태를 묘사하지 않아도 됩니다. 세부묘사는 이 위에 그릴 것입니다. 색을 밝고 단순하게 유지하면서, 첫 번째 층의 색이 생생하게 표현되지 않았다면 두세 번 덧칠합니다.

끝이 뾰족한 둥근붓으로 화분의 윤곽선을 그립니다. 튜브에서 바로 짠 프렌치 울트라마린을 사용해 자유롭고 즉흥적으로 표식을 만들어나갑니다.

그리는 대상을 묘사하는 패턴과 표식을 그립니다. 형태와 패턴은 단순하게 표현하고 상상력을 동원해 장면을 만듭니다.

스펜서 고어
Spencer Gore

양식화된 형태와 기하학적
패턴을 활용해 그림 그리기

이번 연습에서는 단순한 기하학적 형태로 자연을 표현하는 스펜서 고어의
화풍을 탐험한다. 고어의 그림은 실제 풍경을 재현하는 동시에 강력한 추
상적 요소도 포함하고 있다.

팔레트

○ 티타늄 화이트
● 프렌치 울트라마린
◍ 카드뮴 옐로
◍ 네이플즈 옐로
● 옐로 오커
● 번트 시에나
● 카드뮴 레드

재료

밑칠한 캔버스
HB 연필
납작붓, 둥근붓
용제
헝겊 또는 종이 타월

'콩밭, 레치워스
The Beanfield, Letchworth'

1912년

———

스펜서 고어
캔버스에 유채

고어가 그린 이 작은 그림(30.5× 40.6cm)에는 멀리 보이는 레치워스 마을의 공장에서 연기가 피어오르는 모습과 그 앞에 늘어선 나무로 경계 지어진 들판이 펼쳐진다. 머리 위로는 길게 이어진 짙은 노란색 하늘이 구름 아래서 빛난다. 이 그림이 풍경화임은 분명하지만, 고어 특유의 패턴으로 특정한 형태를 양식화해 단순하게 표현했다는 점에서 전통적인 풍경화 양식에서는 벗어나 있다.

사실주의와 추상주의 사이의 양식적 긴장뿐 아니라 도시와 시골 풍경 간에도 묘한 긴장감이 흐른다. 고어는 전경을 차지하는 단순한 지그재그 패턴으로 콩밭을 재현하면서, 반(半)자연주의적 색상과 층이나 블록처럼 단순화한 표현으로 그림을 구성한다. 아마도 그는 동시대의 다른 영국 예술가보다 폴 고갱 Paul Gauguin과 폴 세잔 등 유럽 대륙에서 활동하는 예술가들의 작품을 더 많이 알고 있었을 것이다. 이들의 영향으로 고어는 패턴과 색의 정서적 힘에 대해 큰 관심을 두게 되었다.

저는 사진을 참고해 그렸지만, 풍경을 보면서 그리거나 상상해서 그려도 좋습니다. 형태를 단순화하고 부차적인 디테일을 생략하면서 밑칠한 캔버스에 연필로 스케치합니다.

프렌치 울트라마린과 티타늄 화이트로 중간 톤의 하늘색을 만들어 칠합니다. 번트 시에나와 카드뮴 레드, 티타늄 화이트를 혼합해 만든 따뜻한 분홍색으로는 구름층을 띠처럼 그립니다. 네이플즈 옐로와 티타늄 화이트를 혼합해 하이라이트 부분을 칠합니다. 구름 표면에서 찾은 다른 형태를 단순화해서 표현하는데, 각진 형태나 상자 모양으로 그려도 좋습니다.

이제 중간에 있는 나무를 칠합니다. 카드뮴 옐로와 옐로 오커를 혼합하고 여기에 프렌치 울트라마린을 추가해 녹색을 만듭니다. 이 색은 다시 사용해야 하므로 많은 양을 만들어 놓습니다. 윤곽선을 따라 그리겠지만, 색을 칠하면서 형태를 수정하거나 변경해도 괜찮습니다. 그림자는 프렌치 울트라마린에 소량의 번트 시에나와 티타늄 화이트를 혼합해 만든 푸른빛이 도는 회색으로 채웁니다.

저는 풍경에 있는 보도를 고어의 기하학적 지그재그로 표현했습니다(여러분의 그림에서는 다른 종류의 기하학적 패턴으로 대체할 수 있습니다.) 패턴에도 일관된 색상을 유지하기 위해 저는 앞에서 만들어 둔 분홍색과 파란색을 사용했습니다.

전경의 잔디가 펼쳐진 부분은 직사각형 형태로 칠해 고어와
비슷하게 표현합니다. 앞에서 만든 녹색을 기본색으로 바릅니
다. 그림을 조금 더 추상적으로 표현하고 싶다면, 밝은 빨간색
이나 파란색처럼 자연의 색과는 다소 거리가 있는 색으로 전경
에 층을 만들 수도 있습니다.

—————— **참고** ——————

이 작업에는 그라운드를 사용하지 않았습니다. 따라서 극소량
의 용제를 섞으면 물감을 부드럽게 바르는 데 도움이 되기는
하지만, 물감을 너무 묽게 희석해서는 안 됩니다.

찰스 기너
Charles Ginner

뚜렷한 형태와 색상 패턴으로 장면을 쪼개기

찰스 기너는 작품에서 자연의 패턴을 강조하는 복잡한 색상 퍼즐을 만든다. 이번 연습에서는 풍경을 활용해 패턴과 깊이감을 만들면서 우리가 그리는 풍경 속의 형태와 선에 집중한다.

팔레트

- ⬜ 티타늄 화이트
- ⚫ 프렌치 울트라마린
- ⬜ 카드뮴 옐로
- ⬜ 네이플즈 옐로
- ⬤ 옐로 오커
- ⚫ 번트 시에나
- ⚫ 카드뮴 레드

재료

밑칠한 캔버스
HB 연필
납작붓, 둥근붓
용제
헝겊 또는 종이 타월

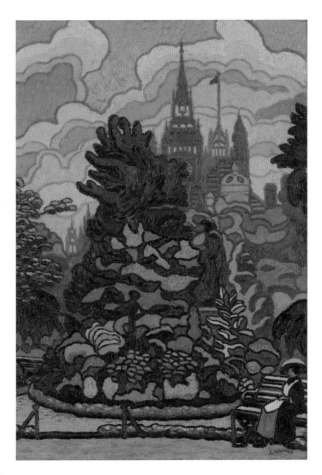

'빅토리아 엠뱅크먼트 가든
Victoria Embankment Gardens'

1912년

———

찰스 기너
캔버스에 유채

빅벤과 국회의사당을 향하고 있는 이 밝은 런던 공원의 그림은 마치 동화 속에서 곧장 튀어나온 스테인드글라스 창문처럼 보인다. 기너는 런던의 첨탑이 뒤에서 엿보고 있는 중앙의 화단을 잎이 무성한 형태로 겹겹이 쌓아 색채의 산으로 만든다. 구름과 하늘은 부드러운 모습을 드러내면서 그림에 동화 같은 느낌을 더한다.

기너는 주변에서 볼 수 있는 풍경을 그렸지만, 후기 인상주의 화가들의 영향을 감출 수 없었다. 그는 1910년, 영국의 큐레이터이자 미술비평가인 로저 프라이 Roger Fry의 전시 '마네와 후기 인상주의 화가들 Manet and the Post-Impressionists'에서 처음 접한 반 고흐 Van Gogh와 일련의 후기 인상주의 화가들에 매료되었다. 이 전시를 관람한 후에 그는 실생활의 장면을 계속 묘사하면서도 작품의 주안점을 색채와 패턴으로 옮겼다.

이 작품에는 원경의 색조를 밝게 표현해 얻은 환영적인 깊이감과 그림 표면의 평면성 사이에 놀라운 긴장감이 흐른다. 기너는 개별 영역을 평평한 색채 블록으로 분리하고 여기에 어두운색의 윤곽선을 칠해 그림 표면을 평면적으로 표현했다. 또한, 유화 물감의 풍부한 질감과 진한 농도를 바탕으로 그림에 물감을 입체적으로 쌓아 올렸다.

연필로 풍경의 윤곽을 그립니다. 형태를 찾는 데 집중하며 과
장하거나 강조해서 그리기를 두려워하지 마세요.

프렌치 울트라마린에 용제를 살짝 섞어 부드러운 농도로 만듭
니다. 작은 둥근붓으로 배경은 무시한 채 윤곽선을 따라 색을
칠합니다. 카드뮴 옐로와 네이플즈 옐로, 프렌치 울트라마린
을 혼합해 연한 녹색을 만들고, 납작붓으로 나무의 윗부분에
발라줍니다. 녹색이 윤곽선의 색과 섞이지 않도록 주의합니다.

프렌치 울트라마린에 소량의 번트 시에나를 혼합해 푸른빛을
띤 짙은 보라색을 만들고, 나무의 가장 어두운 부분에 칠합니
다. 기존의 녹색에 프렌치 울트라마린을 추가해 형태가 다른
나뭇잎에 바릅니다. 사물을 재현하는 그림이 아니라는 점을 명
심하세요. 이 그림은 나무를 그리는 동시에 상호적인 패턴을
만들어내는 작업입니다.

—— 참고 ——

그릴 수 있는 유기적 형태가 많은 장면이나 풍경을 선택하세
요. 저는 멀리 언덕이 보이는 올리브 나무 사진을 골랐습니다.

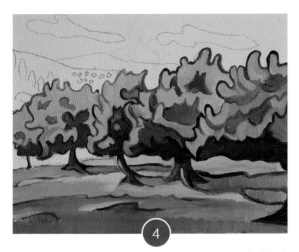

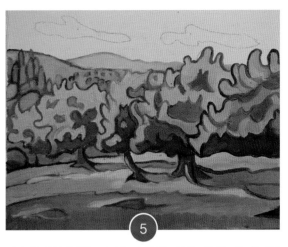

카드뮴 옐로와 카드뮴 레드, 옐로 오커 등 밝고 따뜻한 색을 사용해 전경을 칠하고, 그림자는 진한 파란색으로 그립니다. 나무의 몸통은 번트 시에나와 네이플즈 옐로를 섞어 바르고, 밝은 부분에는 네이플즈 옐로만 칠합니다. 다시 한번, 색이 서로 섞이지 않도록 주의합니다.

가운데 부분에 있는 요소는 소량의 티타늄 화이트를 추가해 색을 누그러뜨린 카드뮴 레드로 윤곽선을 그립니다. 배경에는 가운데 부분과 비슷한 색을 사용하지만, 티타늄 화이트와 소량의 프렌치 울트라마린을 추가해 살짝 흐려진 듯한 색으로 만듭니다

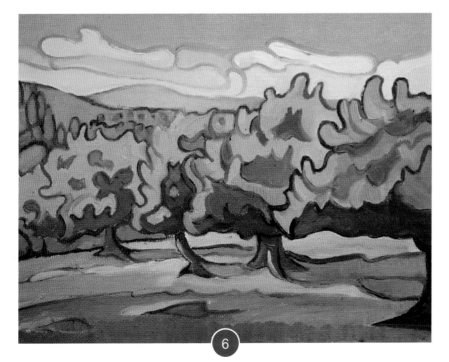

하늘은 소량의 프렌치 울트라마린에 티타늄 화이트를 혼합해 칠하고, 구름은 다른 색조의 파란색으로 그립니다. 기너처럼 구름 주위에 윤곽선을 그려 형태를 강조합니다.

피에트 몬드리안
Piet Mondrian

준비 그림을 그려 추상화 계획하기

우측의 그림은 피에트 몬드리안의 유명한 기하학적 추상화 양식의 기초를 이룬 초기의 작품이다. 이번 연습에서는 시각적으로 인상적인 이미지를 만들기 위해 작품을 주의 깊게 계획하고 기교 있게 마무리한 몬드리안의 방식을 살펴본다.

팔레트

○ 티타늄 화이트
● 마스 블랙
● 프렌치 울트라마린
◐ 카드뮴 옐로
● 카드뮴 레드

재료

종이
HB 연필
밑칠한 캔버스
납작붓
스탠리 나이프 또는 메스
용제
헝겊 또는 종이 타월

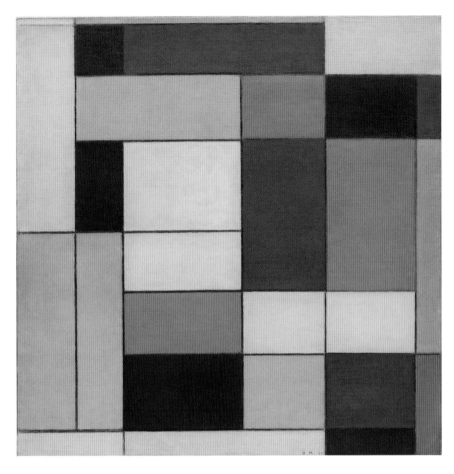

'6번/구성 2번
No. VI / Composition No.II'
1920년

———

피에트 몬드리안
캔버스에 유채

다양한 크기의 파란색, 주황색, 노란색 직사각형이 배열된 중간중간에 검은색과 회색이 있고, 각각의 직사각형은 검은색 선으로 깔끔하게 둘러싸여 있다. 언뜻 보면 단순한 그림이지만, 이 작품에는 미묘한 복잡성이 있다. 우연히 그린 것은 아무것도 없다. 개별 직사각형의 위치와 색은 전체 작품이 조화를 이루는 데 매우 중요하다. 몬드리안은 구성에 완전히 만족할 때까지 선을 옮기고 색을 바꾸면서 몇 개월, 심지어 몇 년의 시간을 보냈을 것이다.

몬드리안의 기하학적 추상화 양식은 그의 화가 경력 전반에 걸쳐 발전해왔다. 초기에 그는 대상을 재현하는 그림을 그렸지만, 그의 작품이 마침내 가로선과 세로선, 순수한 삼원색이라는 기본 구성요소로 되돌아가기까지 수년에 걸쳐 자신이 보는 주변 세상을 단순화하는 방향으로 움직였다. 몬드리안의 추상화는 통제를 빼고 이야기할 수 없다. 그의 양식을 모방하려면 주의 깊은 준비작업과 세부사항에 대한 세심한 주의가 요구된다. 몬드리안은 직사각형을 선호했지만, 여러분은 다른 형태를 그려도 좋다.

이와 같은 기하학적 추상화는 준비가 작업의 대부분을 차지하므로, 시작하기 전에 먼저 무엇을 그릴지부터 정합니다. 캔버스와 같은 크기의 종이에 여러분의 디자인을 그립니다. 저는 몬드리안의 직사각형에서 벗어나 평행사변형을 그리기로 했습니다. 이 계획 단계에서는 형태를 모두 같은 크기로 유지해야 손쉽게 위치를 바꿀 수 있습니다.

물감을 혼합합니다. 모자랄 경우 정확하게 같은 색을 다시 만들어야 하므로 단순하게 혼합합니다. 아예 튜브에서 물감을 짜서 바로 칠해도 됩니다. 스탠리 나이프와 자를 사용해 형태를 잘라냅니다. 선택한 색으로 형태를 칠합니다. 몬드리안은 원색을 선호했지만, 여러 색을 섞어 사용해도 상관없습니다. 형태를 다양한 순서로 배열해 제일 적합한 이미지를 찾습니다.

이 계획 단계는 매우 중요합니다. 균형과 에너지를 두루 나타내는 디자인을 찾을 때까지 시간을 들여 다채로운 조합을 시험해 봅니다.

<hr>

참고

같은 색조를 지닌 색상 두 가지 정도만 사용해 팔레트를 단순하게 유지합니다. 저는 두 가지 색조의 녹색과 빨간색, 한 가지의 단순한 하늘색을 사용했습니다. 흰색은 공간감을 줄 수 있으니 빼놓지 마세요.

디자인대로 캔버스에 가볍게 스케치합니다(연필심이 너무 진하게 묻어나면 물감색이 변질되니 주의합니다).

참고

또 다른 방법으로 직선을 그리려면 자를 사용하기보다는 날카롭고 곧은 칼날을 대고 그리는 것이 좋습니다. 마스킹 테이프는 그림에 달라붙을 위험이 있어 피하는 것이 낫습니다.

캔버스에 첫 번째 형태를 그립니다. 직선을 손으로 그리려면 납작붓을 옆으로 세워 그리면 됩니다. 붓에 충분한 양의 물감을 묻혀 칠하면서 색이 번진 부분은 닦아내고, 상단의 가장자리가 날카로운 형태가 되도록 칠해줍니다. 그런 다음 부드럽고 유연한 동작으로 직선인 윤곽선을 따라 붓을 움직입니다. 물감을 바른 뒤에는 붓을 깨끗이 씻어 다른 물감의 색이 섞이지 않게 합니다.

계속해서 형태를 색칠합니다. 캔버스 주위를 돌며 편한 자세를 찾거나, 캔버스가 작다면 캔버스를 움직입니다. 어느 한 부분에 색을 칠하려고 몸을 비틀면 실수를 할 수 있으니 주의하세요. 색이 마를 때까지 기다린 후 작은 납작붓을 사용해 각각의 형태 사이에 마스 블랙으로 선을 더합니다.

게르하르트 리히터

Gerhard Richter

다양한 방식으로 색을 칠해 추상화 만들기

이번 연습에서는 물감을 풍부하게 발라 여러 겹을 덧칠한 게르하르트 리히터의 작품에서 영감을 얻어 추상화를 그린다. 제한된 팔레트 색을 사용해 리히터의 방법과 유사한, 다양한 방식으로 물감을 칠한다.

팔레트

⚪ 티타늄 화이트
⚫ 마스 블랙
⚫ 프렌치 울트라마린
🔘 카드뮴 옐로
⚫ 카드뮴 레드

재료

밑칠한 캔버스
납작붓
팔레트 나이프 또는 직접 만든 대용품
용제
헝겊 또는 종이 타월

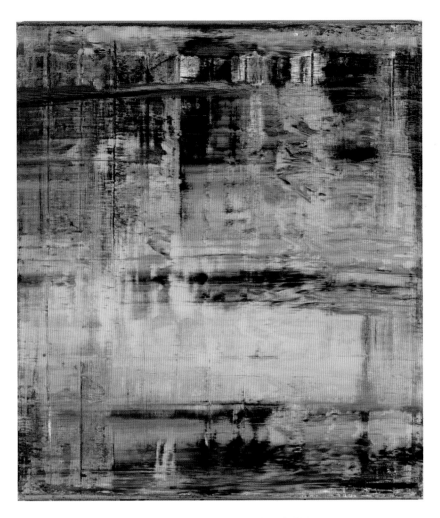

'추상화(809-03)
Abstract Painting(809-03)'

1994년

———

게르하르트 리히터
캔버스에 유채

이 작품은 추상화다. 여기에서 알아볼 수 있는 대상은 없다. 이 작품은 아슬아슬하게 눈앞에서 사라진 이미지처럼 우리를 뛰어넘는 어떤 감정을 담고 있다. 여러 겹으로 물감을 쌓아 올린 것이 이 그림의 주된 특징이며, 때로는 물감이 긁히거나 벗겨져 그 아래의 모습을 드러낸다.

극적인 추상화는 리히터의 다양한 스타일 중 하나일 뿐이다. 이러한 작품의 날것 그대로의 물질성은 벽돌을 쌓는 흙손, 나무 조각과 퍼스펙스(Perspex, 상표명으로 투명 아크릴 수지를 말한다-옮긴이) 스트립으로 직접 만든 대형 스크레이퍼 등 다양한 도구를 사용해 그림을 그리는 리히터의 특이한 작업 방식에서 비롯된다. 리히터는 캔버스에 바로 물감을 발라 붓으로 칠한 다음 캔버스 표면을 가로질러 물감을 끌면서 펼쳐낸다. 그런 다음 물감을 다시 긁어내 아래층을 드러낸 후 다시 스크레이퍼로 모든 것을 흐릿하게 뭉갠다. 리히터의 추상화에서는 작업 과정의 자유를 엿볼 수 있다.

━━━━━━ **참고** ━━━━━━

유화 물감은 이런 유형의 그림을 그리는 데 완벽한 중량과 농도를 지녔습니다. 물감을 칠할수록 아름답게 변형을 가할 수 있습니다

먼저 바탕을 이루는 어두운색을 칠합니다. 이 위에 색의 층을 올리면서 대비를 만들 것입니다. 물감이 좀 더 빨리 마르도록 가장 어두운색을 묽게 희석해서 캔버스 전체에 빠르게 가로로 칠합니다. 붓을 씻은 후 두 번째 색으로 이 과정을 반복합니다. 캔버스 전체의 4분의 1에 마스 블랙을 칠했고, 4분의 3은 프렌치 울트라마린을 칠해 두 색이 서로 섞이고 어우러지게 했습니다. 느슨하고 유연하게 붓을 움직이며, 너무 정교하게 칠하지 않도록 합니다.

저는 리히터처럼 낡은 스케치북 뒷면의 두꺼운 종이를 캔버스 화판의 너비에 맞춰 잘라 직접 스크레이퍼를 만들었지만, 여러분은 팔레트 나이프를 사용해도 됩니다. 스크레이퍼의 가장자리에 사용할 물감을 곧장 묻힙니다. 저는 카드뮴 레드를 골랐습니다. 캔버스를 가로질러 끌면서 색을 바릅니다. 색이 균일하게 발리지 않아 오히려 흥미로운 변주가 생깁니다. 스크레이퍼의 각도에 변화를 주면서 여러 시도를 합니다. 캔버스의 위아래를 뒤집어 반대 방향으로 똑같은 과정을 반복합니다.

━━━━━━ **참고** ━━━━━━

리히터는 그림을 유기적으로 만들고자 했습니다. 정해진 작업 과정이나 특정 종류의 도구는 없었습니다. 그는 그저 작품이 완성되었다고 느낄 때까지 캔버스에 계속해서 작업했습니다. 저는 다섯 가지 색으로 한정했지만, 여러분은 각자 원하는 만큼 많거나 더 적은 색을 사용해서 실험해 보아도 좋습니다.

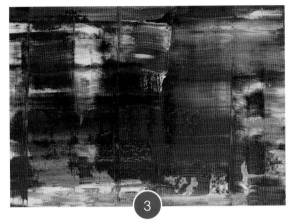

스크레이퍼에 남은 여분의 물감을 긁어냅니다. 네 번째 색으로 이전 과정을 반복합니다. 저는 카드뮴 옐로를 사용했습니다. 캔버스를 가로질러 물감을 바르면서 색을 섞지만, 첫 번째 층이 완전히 가려지지 않도록 합니다. 색을 바르면서 스크레이퍼를 위아래로 움직입니다. 이렇게 하면 그림에 나무판자의 결과 비슷한 형태의 리듬과 질감이 만들어집니다. 바로 이런 방식으로 리히터 역시 그림에 나타나는 부드러운 수평선을 깨트렸습니다.

그런 다음 저는 가장 밝은 색상인 티타늄 화이트를 선택했습니다. 캔버스 중앙에 물감을 바로 짜서 한 번 닦은 스크레이퍼로 가로지르듯 바릅니다. 물감을 다시 바르지 않고 캔버스의 위아래를 뒤집어 반대 방향으로 다시 칠합니다.

팔레트 나이프나 다른 비슷한 도구를 사용해 가장 아래에(가장 처음) 칠한 물감의 일부를 긁어냅니다. 결과물이 마음에 들 때까지 물감을 바르고 다시 긁어내는 과정을 반복합니다.

클로드 모네

Claude Monet

단순한 팔레트 색상으로 희미하게 빛나는 표면 만들기

클로드 모네의 대규모 수련 연작을 구성하는 다양한 색과 질감의 복잡한 그물망에서는 길을 잃기 쉽다. 이번 연습에서는 모네가 사용한 몇 가지 기법을 탐구해 빛나는 수련 연못을 만든다.

팔레트

○ 티타늄 화이트
● 코발트 블루
● 샙 그린
● 프탈로 그린
○ 카드뮴 옐로
○ 네이플즈 옐로
● 알리자린 크림슨
● 카드뮴 레드

재료

밑칠한 캔버스
납작붓, 필버트붓
팔레트 나이프
용제
헝겊 또는 종이 타월

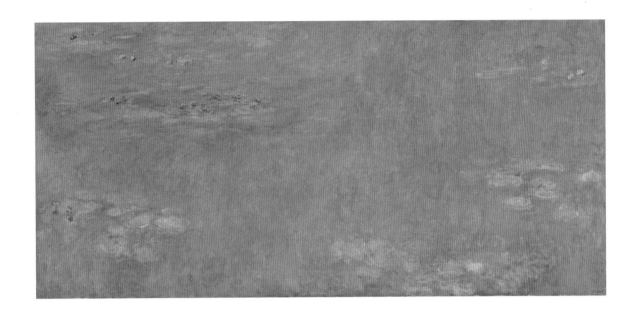

'수련 Water-Lilies'
1916년 이후

클로드 모네
캔버스에 유채

이 그림에서는 표면이 가장 중요하다. 그림의 주제가 수련 연못일 수도 있지만, 그것은 거의 우연에 불과하다. 진짜 주제는 모네 특유의 방식으로 유화 물감을 사용해 만든 색으로 희미하게 빛나는 표면이다. 배경을 짐작할 만한 수평선이나 특정한 초점이 있는 것도 아니다. 단지 우리 앞에서 아른거리는 초록과 분홍, 보랏빛 색채에 완전히 사로잡힐 뿐이다.

모네는 야외에서 그림 그리는 것을 매우 좋아했다. 연로한 후에 지베르니의 집에 있는 아름다운 정원을 야외 작업실로 삼았을 정도다. 수련 연못은 모네가 큰 자부심을 느끼는 작품으로, 세상을 떠나기 전까지 이 주제로만 200점 이상 그렸다. 화가로 활동하는 내내 모네는 자연에서 느끼는 빛과 그 빛이 자아내는 효과에 열광했다. 모네의 수련 연못은 그가 빛의 효과를 탐구할 수 있는 완벽한 매개물이었다. 말년에 모네는 백내장으로 시력을 점차 잃기 시작했다. 그는 팔레트의 색상을 간소화하고 모든 경험과 기술을 활용해 제한된 색상과 정돈된 붓터치로 그림을 그리며 물에서 빛이 퍼지는 모습을 화폭에 담았다.

코발트 블루를 용제에 희석하고, 납작붓을 써 세로로 가볍게 발라줍니다. 물에 반사된 모습을 그리는 것이므로 하늘은 캔버스의 바닥 부근에 올 것입니다. 이 부분은 칠하지 않고 남겨두세요.

희석한 샙 그린으로 1단계의 과정을 반복합니다. 풍부하고 짙은 녹색이 만들어집니다. 캔버스 하단의 밝은 부분은 티타늄 화이트를 추가해 바릅니다. 붓터치를 세로로 유지하며 녹색이 약간 섞이게 칠하지만, 파란색을 전부 가리지 마세요. 우리가 물의 가장자리를 볼 수 없더라도 반사되는 효과를 내려면 세로로 색을 칠하는 것이 중요합니다.

팔레트에서 프탈로 그린에 소량의 티타늄 화이트를 용제로 희석하지 않고 혼합합니다. 큰 납작붓을 사용해 이 색을 가로로 칠합니다. 가로로 붓질하면 물의 표면이 생긴 것처럼 보입니다. 네이플즈 옐로로 동일한 붓질을 반복합니다. 각 단계에서 물감이 섞이지 않도록 칠하세요.

이 단계에서는 모든 세부사항을 무시합니다. 중간 크기의 필버트붓을 사용해 사방으로 짧고 불규칙한 붓질을 해서 그림의 표면을 쌓아 올립니다. 색의 대비가 나타나는 부분을 염려하지 마세요. 어두운 부분 옆에 밝은 부분이 위치해도 됩니다.

소량의 카드뮴 레드와 알리자린 크림슨에 티타늄 화이트를 혼합해 부드러운 분홍색을 만듭니다. 이 색을 그림의 밝은 부분에 짧고 불규칙한 붓놀림으로 칠합니다. 옆에는 녹색이 있습니다. 이 두 색이 함께 있음으로써 표면에서 녹색이 튀어나오는 듯한 효과가 생깁니다.

네이플즈 옐로와 카드뮴 옐로를 진하게 혼합해 수련의 받침대를 그리고, 팔레트 나이프로 색 얼룩을 만듭니다. 팔레트 나이프로 물감을 긁어 표면의 질감을 만들어도 좋습니다.

용어 사전

추상화 Abstract
형태를 알아볼 수 없거나 현실적이지 않은 소재로 표현한 작품의 일종

대기원근법 Aerial (atmospheric) perspective
톤이 서서히 옅어지거나 파란색을 살짝 더해 만드는 착시적인 깊이감
전성기 르네상스 그림에서 주로 나타난다.

알라 프리마 Alla prima
그대로 직역하면 이탈리아어로 '처음에'라는 뜻이다. 미술에서는 물감이 아직 젖어 있는 상태에서 한 겹의 칠만으로 단번에 그림을 완성하는 방법을 일컫는다.

대강 칠하기 Blocking in
색을 칠하는 초기 단계에서 희석한 물감을 가볍게 바르는 것

캔버스 Canvas
화가들이 그림을 그리는 가장 흔한 서포트. 보통 캔버스 틀에 고정해 늘린다. 캔버스는 천으로 짜여서 질감이 있으며, 무게가 다양하다.

보색 Complementary colours
보색은 색상환에서 서로 마주 보는 색상을 말한다. 보색의 쌍은 항상 원색과 이차색으로 이루어진다. 두 가지의 원색을 섞으면 나머지 섞지 않은 세 번째 원색의 보색이 만들어진다(예를 들어, 파란색과 노란색을 섞으면 녹색이 만들어지는데 녹색은 빨간색의 보색이다). 보색을 나란히 배치하면 두 색 모두 두드러지고 더 밝아 보인다.

구성 Composition
관람객의 시선을 초점으로 안내하거나 특정한 효과를 만들기 위해 그림의 구성요소를 배치하는 것

차가운 색상 Cool colours
푸른빛이 도는 색상

야외에서 그리기 En plein air
'En plein air'는 단순하게는 야외를 뜻하지만, 실제로는 자연에서 직접 그림을 그리는 것을 말한다. 19세기 중반 구스타브 쿠르베 Gustave Courbet와 같은 사실주의 화가들과 클로드 모네를 비롯한 인상파 화가들이 즐겨 쓰던 방식이다. 이전 시대의 화가들도 밖에서 그림을 그렸지만, 이 그림들은 작업실에서 더 큰 그림으로 완성하기 위한 습작으로만 활용되었을 뿐이다.

형태 Form
3차원의 물체 모양

형식적 특성 Formal qualities
미술에서 '형식적 특성'은 선, 톤, 색상, 형태, 질감이다. 이것이 그림의 구성요소다.

젯소 Gesso
백색 석고 부유액으로 그림의 표면을 준비하기 위해 서포트에 바를 수 있다.

글레이즈 Glaze
물감에 유화 미디엄을 섞어 반투명하게 만든 혼합물로 층층이 색을 덧칠해 색상과 톤이 부드럽게 어우러지게 한다.

그라운드 Ground
그림을 그리는 표면. 캔버스 등의 서포트에 가령 젯소나 프라이머를 칠해 준비한 것이 그라운드다. 때때로 색을 입히기도 한다.

색조 Hue
색을 일컫는 또 다른 말

임파스토 Impasto
두껍게 칠한 물감. 임파스토 그림은 주로 팔레트 나이프로 그린다.

선형원근법 Linear perspective
물체가 멀어질수록 크기가 작아지는 것처럼 보이는 방식. 미술에서 선형 원근법은 깊이에 대한 착시를 일으킨다.

리넨 Linen
리넨은 캔버스와 비슷하지만, 아마로 짠 직물이다. 보통 프레임에 고정해 늘린다. 일반적으로 캔버스보다 짜임새가 가늘게 짜인다.

미디엄 Medium
다른 여러 종류의 물감을 의미하거나 예술작품을 만드는 방식을 설명하는 데 사용하는 용어. 또한 물감의 농도나 유동성을 조절하고 물감을 좀 더 반투명하게 만들기 위해 유화 물감에 섞어 사용하는 물질을 말하기도 한다. 글레이즈를 만들 때 사용된다.

중간 색조 Mid-tones
가장 어두운 색조와 가장 밝은 색조 사이의 중간 색조

모델링 Modelling
3차원의 형태를 만들기 위해 명암을 사용하는 것

조정 Modulating
3차원의 형태를 만들기 위해 더 밝거나 더 어두운 물감을 추가하여 색상의 톤을 조정하는 것

팔레트 Palette
특정 그림에 사용되는 색상을 지칭하는 용어(색상 팔레트) 또는 물감을 섞는 도구를 뜻하기도 한다.

원근법 Perspective
2차원 표면에 생성된 착시적 깊이감(3차원)이다. 원근법에는 선형원근법과 대기원근법이 있다.

피그먼트 (색소, 안료) Pigment
색을 내는 물질로 가루 형태가 일반적이다. 미디엄과 혼합해 물감을 만든다.

원색 Primary colours
혼합해서 만들 수 없는 세 가지 색상으로, 빨간색, 파란색, 노란색을 말한다.

프라이머 Primer
서포트에 제일 먼저 바르는 물감으로, 그림을 그리기에 적절한 그라운드를 만든다.

구상주의적인 Representational
사실적인 그림의 일종

바림하기 Scumble
색을 칠한 물감층 위에 다른 물감을 얇게 발라 아래의 색이 비쳐 보이게 하는 것

이차색 Secondary colours
두 가지 원색을 혼합해 만든 색. 주황색, 녹색, 보라색을 말한다.

음영 Shade
검은색이나 다른 어두운색을 혼합해 색을 어둡게 하는 것

용제 Solvent
물감을 녹이거나 묽게 하는 물질. 유화 물감에는 전통적인 용제인 (나무 수지로 만든) 테레빈유를 사용하지만, 화이트 스피리트와 같은 광물 기반의 용제도 사용할 수 있다.

스탠드 오일 Stand oil
오일 미디엄의 일종

캔버스 틀 Stretcher
막대로 만든 정사각형 또는 직사각형 프레임으로, 여기에 캔버스나 리넨을 늘려서 고정한다.

주제 Subject matter
그림의 주요 초점이 되는 대상이나 인물, 장소

서포트 Support
그림을 그리는 모든 표면. 가장 흔한 서포트는 캔버스 틀에 고정한 캔버스다.

틴트 Tint
흰색과 섞여 연하고 밝은 색조를 총괄해서 말한다.

톤 계조 (토널 그러데이션) Tonal gradation
보통 한 가지 색조에서 다른 색조로 부드럽게 변하는 것

따뜻한 색상 Warm colours
빨강이나 주황빛의 범주에 있는 일련의 색상

이미지 크레딧

모든 작품 이미지는 테이트에서 제공했습니다.
All images provided by Tate are © Tate, London 2019

Additional credits and copyrights are as follows: 9a Pexels.com; 9b Chernetskaya/Dreamstime.com; 19 © ADAGP, Paris and DACS, London 2019; 31 © The Lucian Freud Archive via Bridgeman Images; 49 © Estate of Stanley Spencer via Bridgeman Images; 79 © The Estate of Euan Uglow via Bridgeman Images; 83 © The Estate of Francis Bacon. All rights reserved. DACS 2019; 87 © Estate of Roy Lichtenstein/DACS 2019; 88al anilyanik/iStock; 101 © Lisa Milroy; 119 © ADAGP, Paris and DACS, London 2019; 135 Gerhard Richter Studio © Gerhard Richter 2019 (0049); 139 © The National Gallery, London 2019

감사의 말

저에게 영감과 가르침을 준 최고의 미술 교사인 필립 울리에게 이 책을 바칩니다. 그가 없었다면 지금 하는 이 일을 하지 못했을 것입니다.
또 이 모든 과정을 지켜보며 많은 도움을 주고 인내심을 가지고 함께 해 온 저의 멋진 여자친구 캐롤라인에게 고마움을 전합니다.
귀중한 조언을 아끼지 않은 아일렉스 Ilex의 편집자 자라 안야리와 스티프 헤더링턴에게도 감사의 말을 전합니다.
마지막으로 테이트, 그리고 세계 각지에서 최고의 갤러리를 만들어가고 있는 모든 미술관 관계자에게도 감사드립니다.

테이트 유화 수업

초판 1쇄 발행 2022년 4월 1일
지은이 셀윈 리미 *Selwyn Leamy* | **옮긴이** 조유미
펴낸곳 Pensel | **출판등록** 제 2020-0091호
주소 서울특별시 은평구 통일로 660, 306-201
펴낸이 허선회 | **책임편집** 이가진 | **편집** 김재경 | **디자인** 호기심고양이
인스타그램 seonaebooks | **전자우편** jackie0925@gmail.com

* 'Pensel'은 도서출판 서내의 성인 브랜드입니다.

First published in Great Britain in 2019 by Ilex, an imprint of Octopus Publishing Group Ltd

Design and layout copyright © Octopus Publishing Group Ltd 2019
Text and illustration copyright © Selwyn Leamy 2019
Ilex is proud to partner with Tate; supporting the gallery in its mission to promote public understanding and enjoyment of British, modern and contemporary art.
All rights reserved. No part of this work may be reproduced or utilized in any form or by any means, electronic or mechanical, including photocopying, recording or by any information storage and retrieval system, without the prior written permission of the publisher.

KOREAN language edition © 2022 by Pensel, an imprint of Seonae's Book
KOREAN language edition arranged with Ilex, an imprint of Octopus Publishing Group Ltd through POP Agency, Korea.

이 책의 한국어판 저작권은 팝 에이전시(POP AGENCY)를 통한 저작권사와의 독점 계약으로 도서출판 서내가 소유합니다.
신 저작권법에 의하여 한국 내에서 보호를 받는 저작물이므로 무단전재와 무단복제를 금합니다.

Printed in China